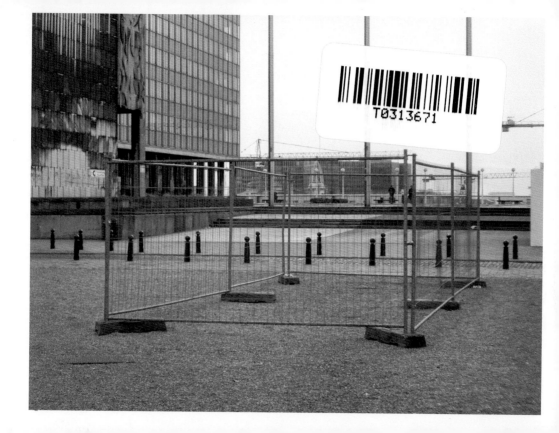

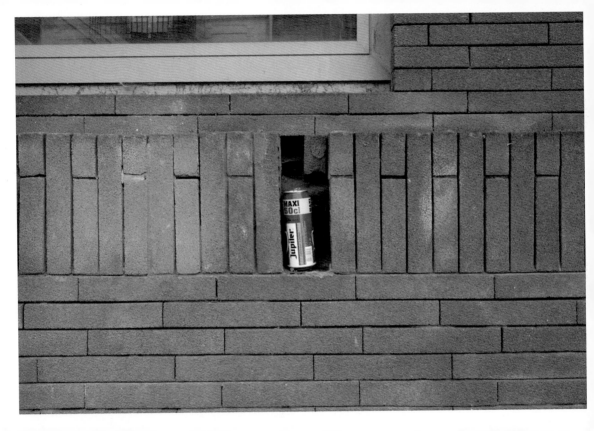

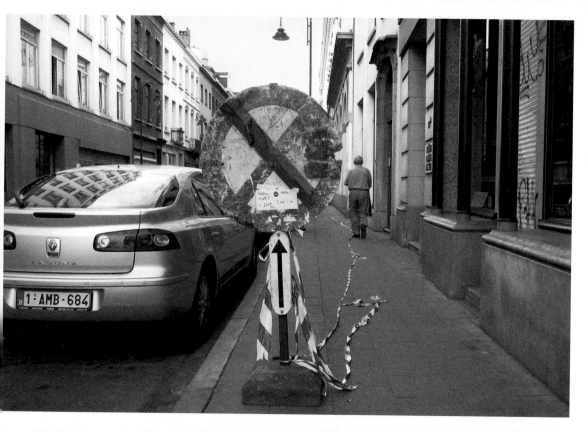

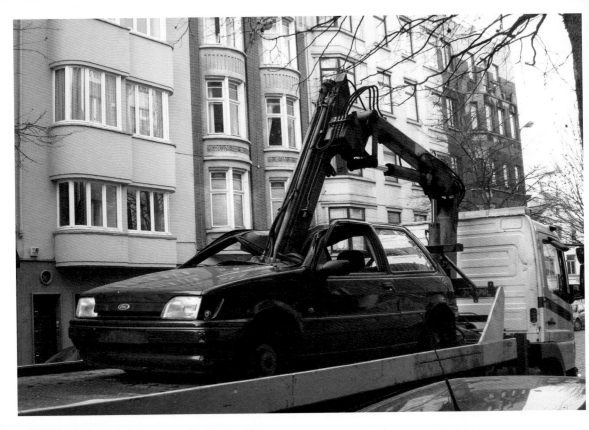

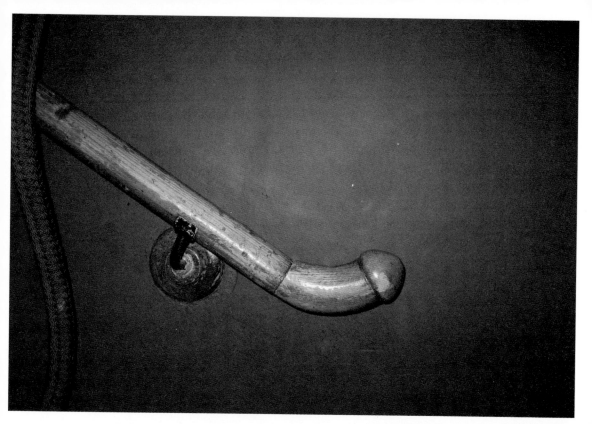

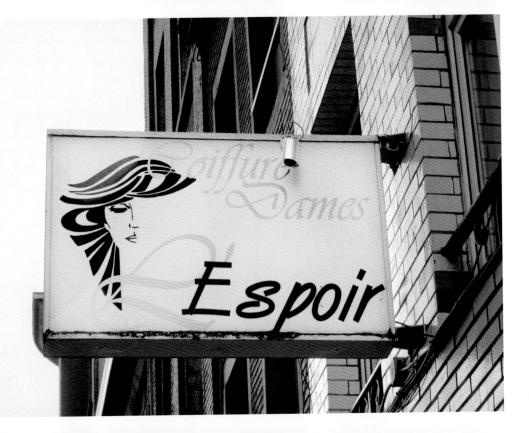

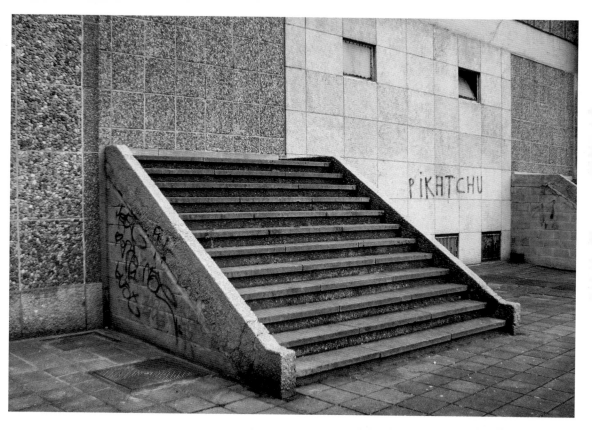

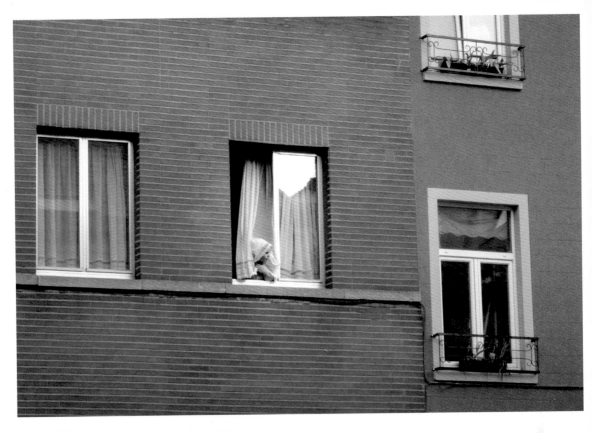

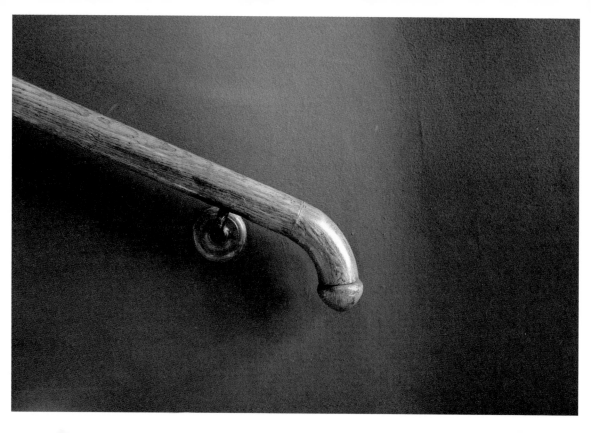

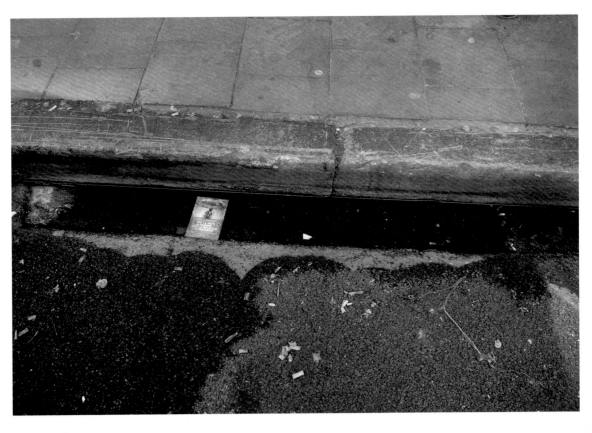

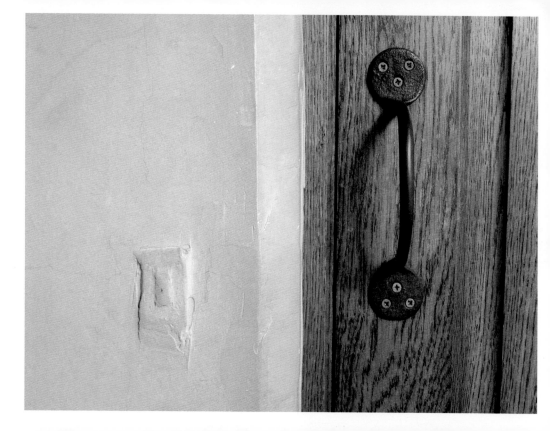

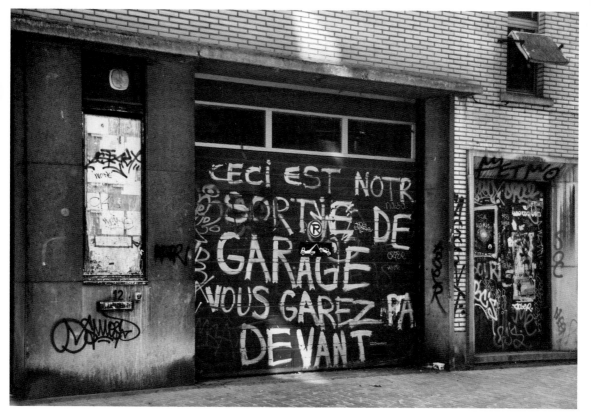

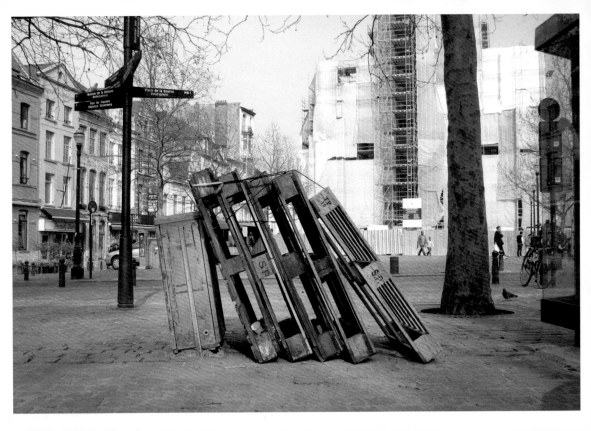

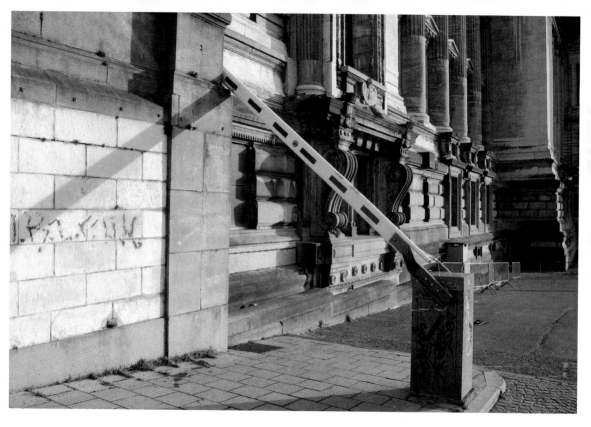

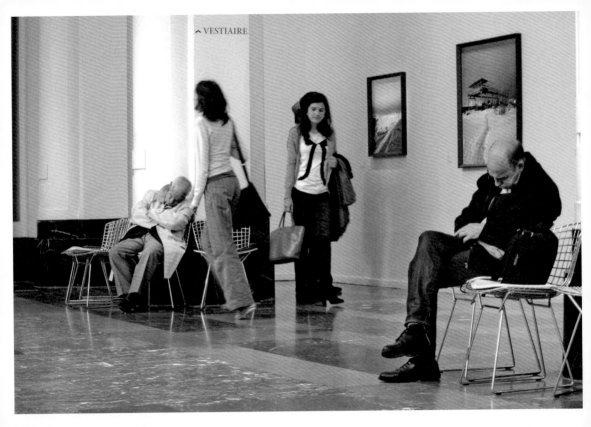

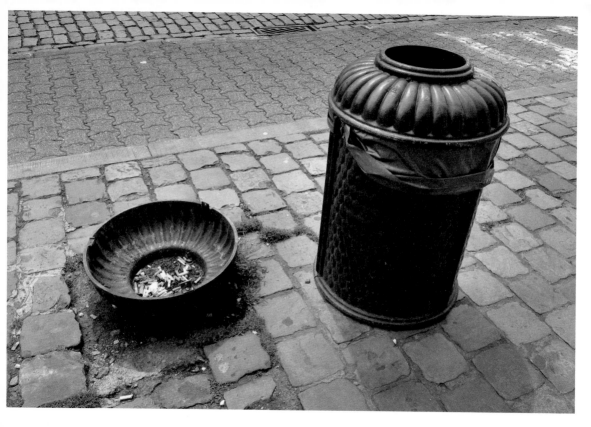

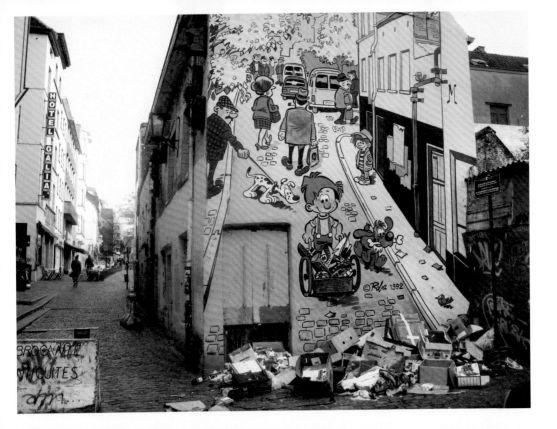

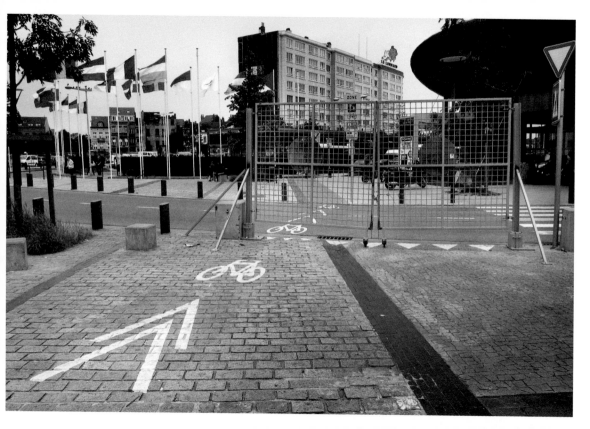

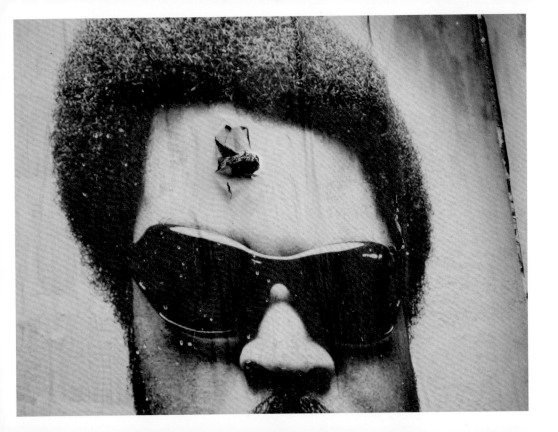

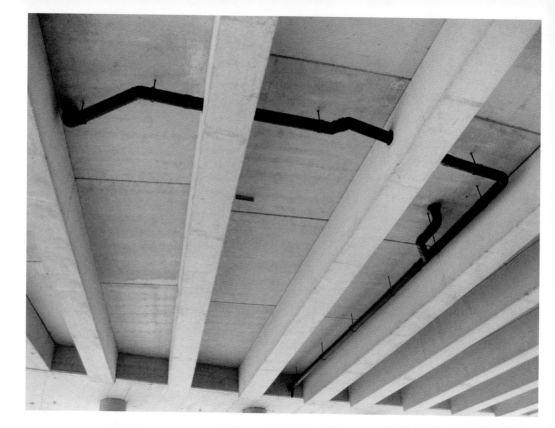

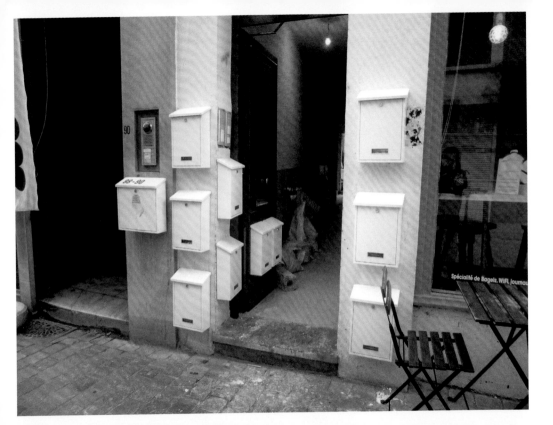

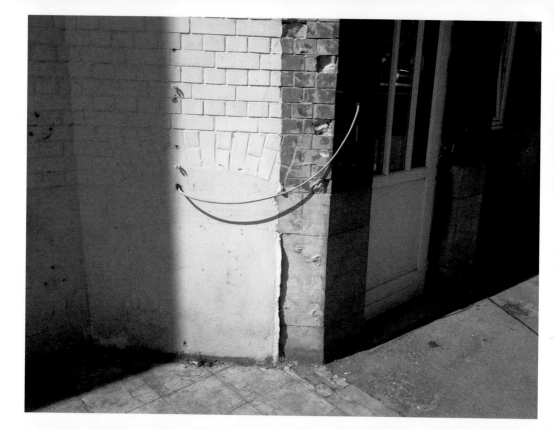

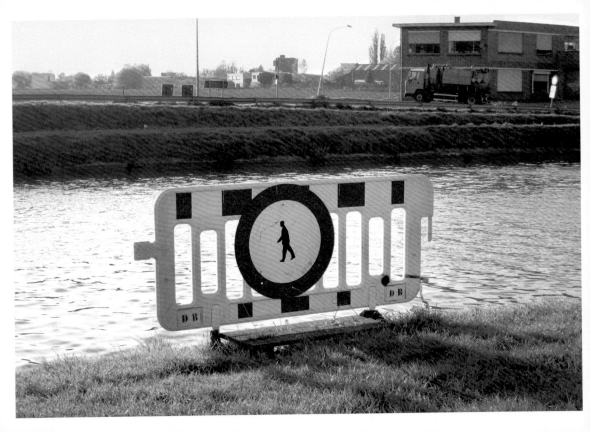

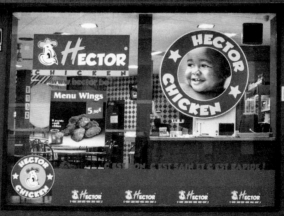

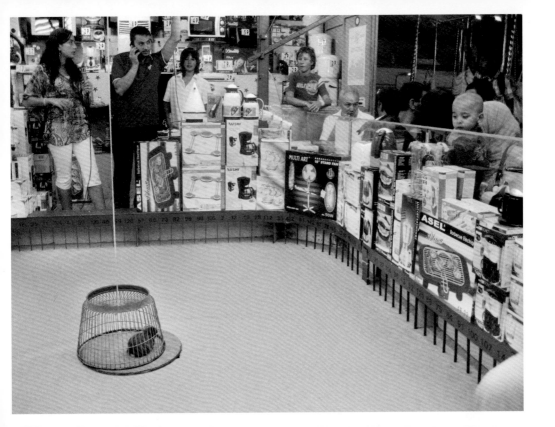

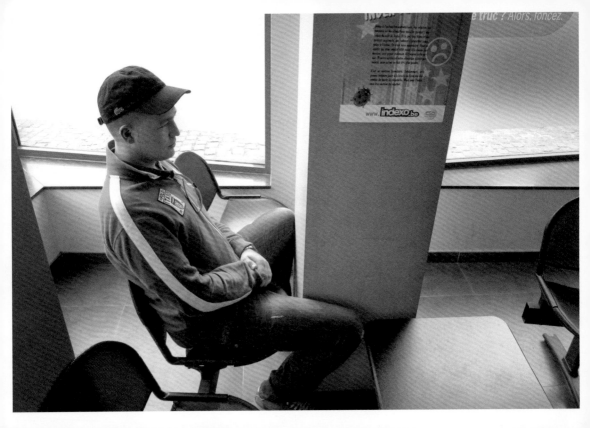

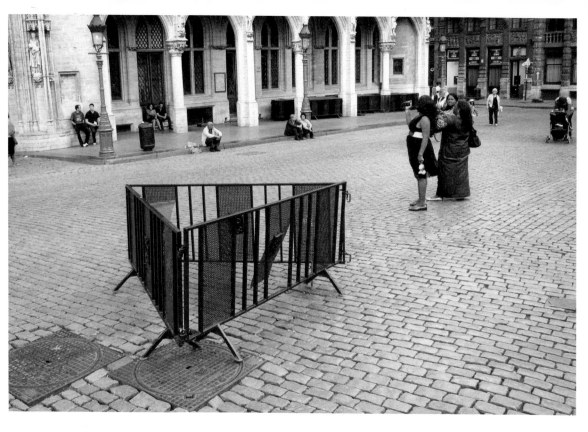

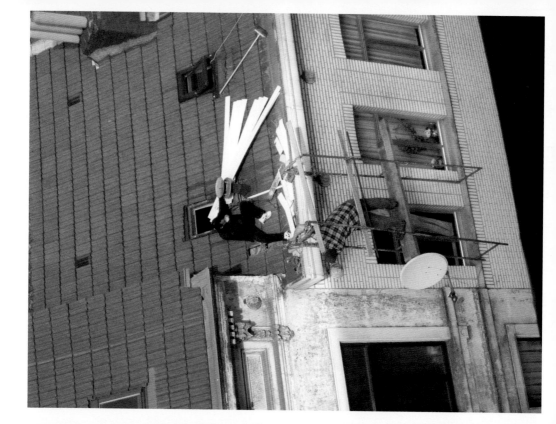

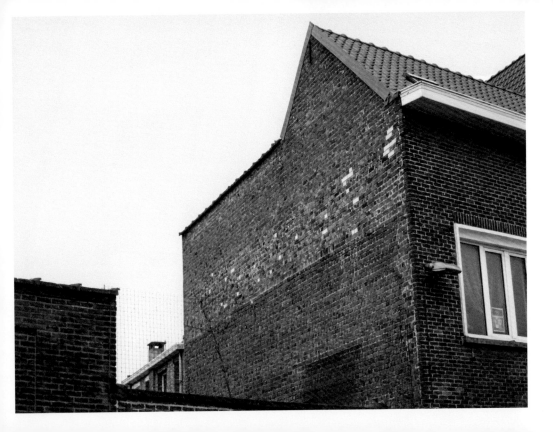

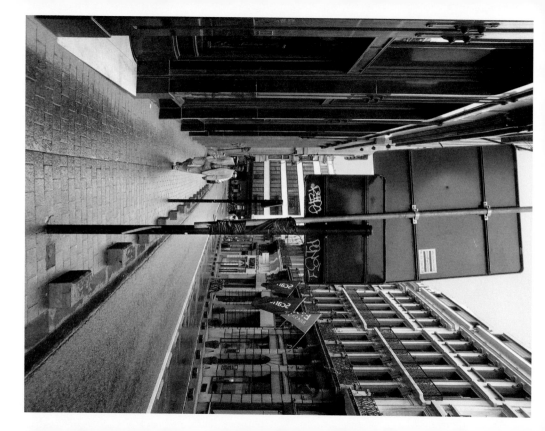

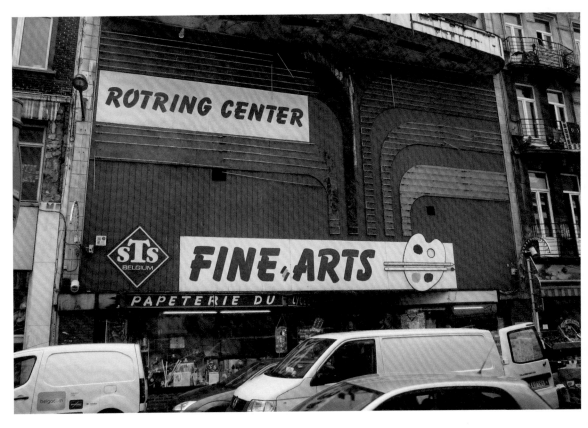

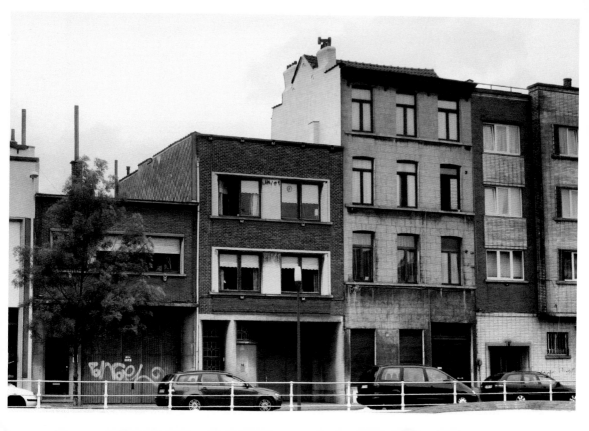

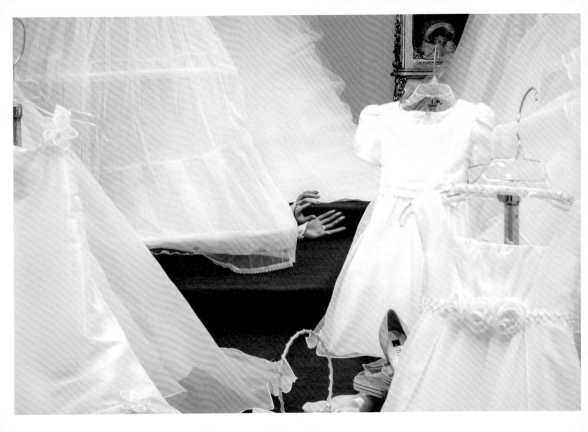

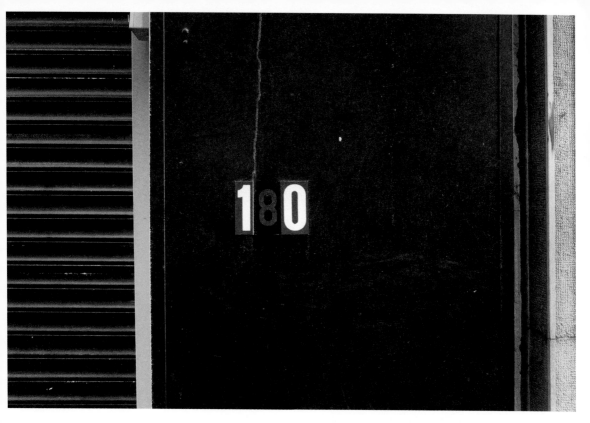

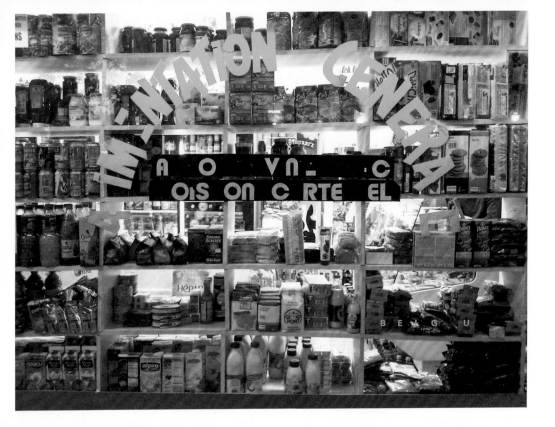

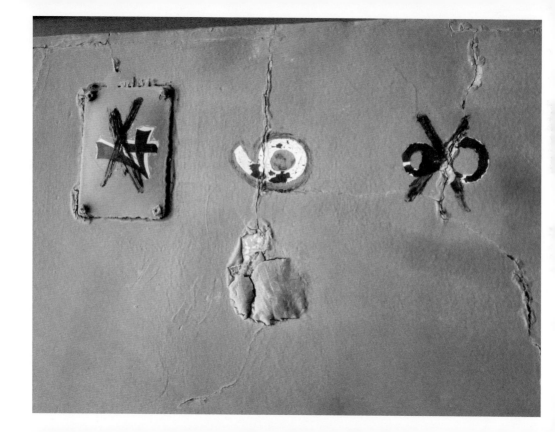

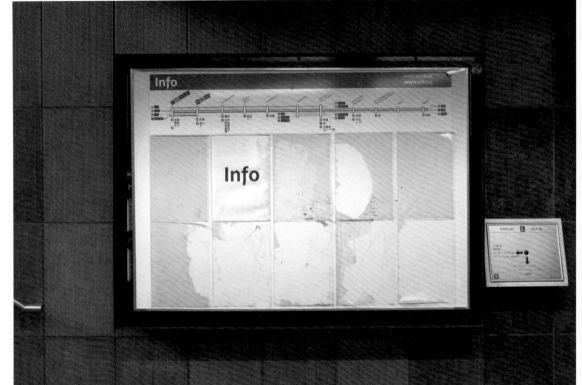

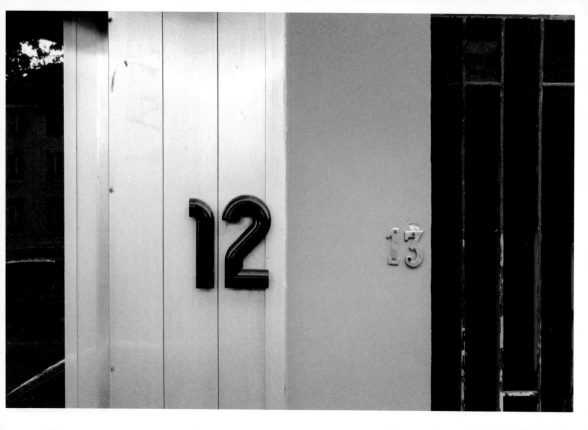

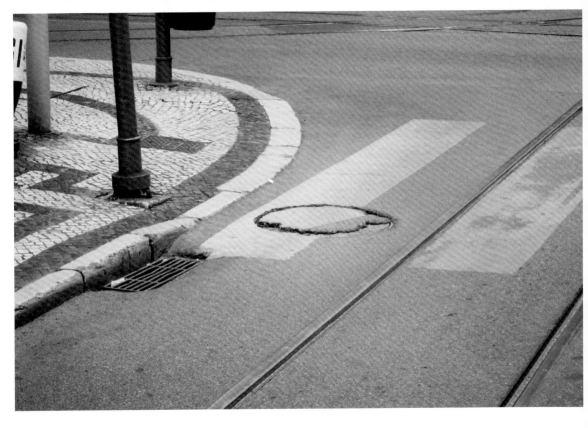

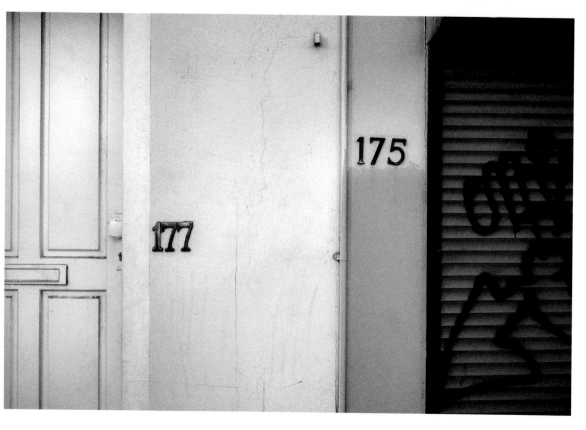

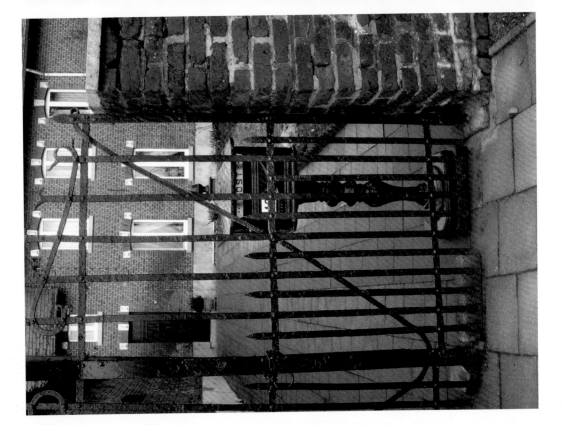

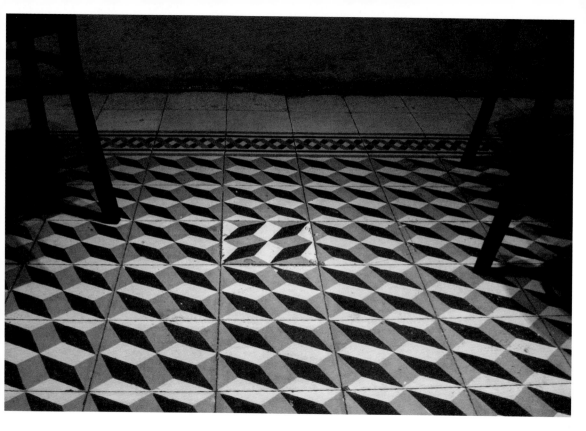

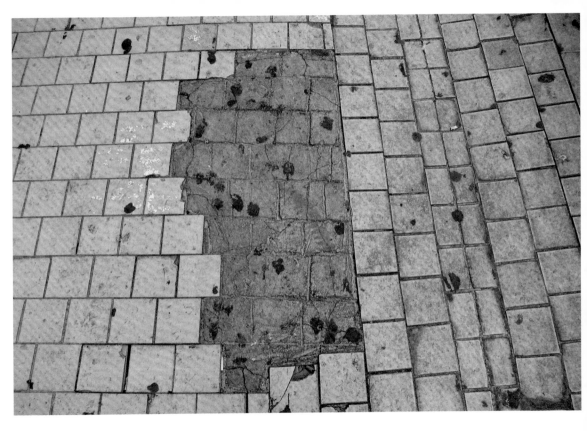

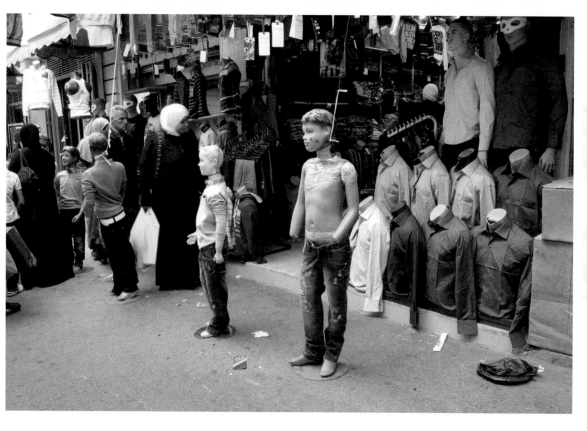

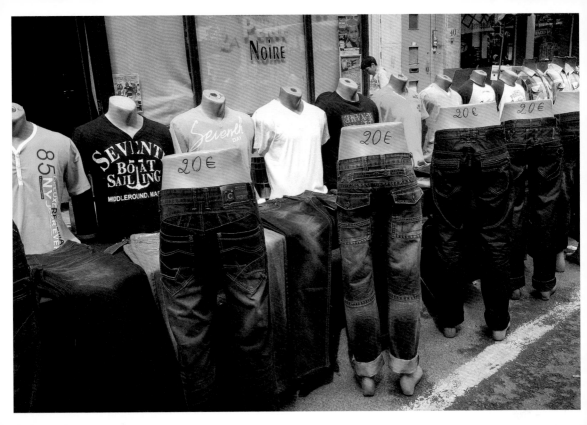

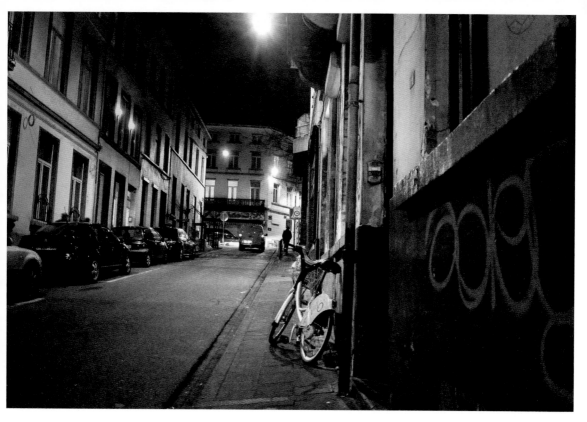

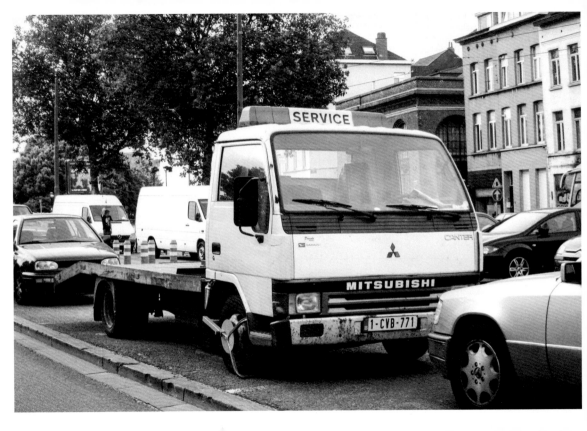

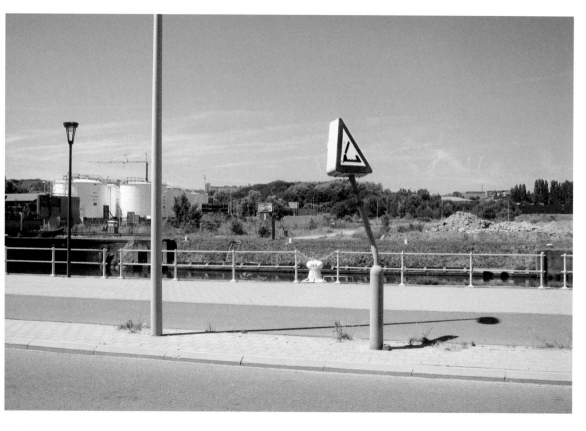

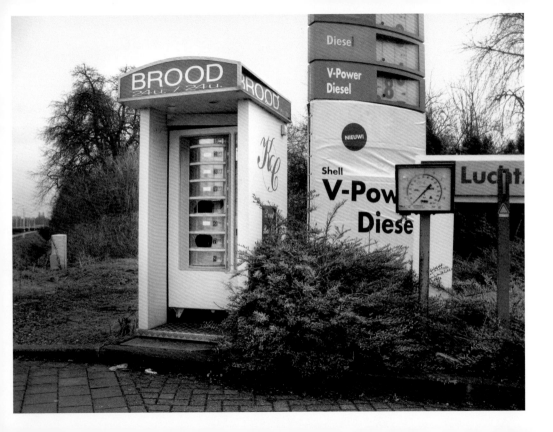

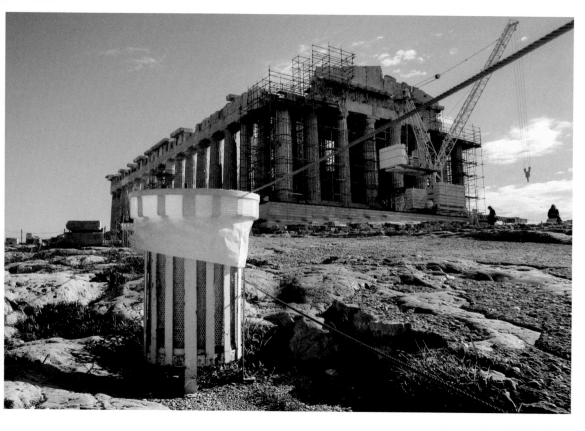

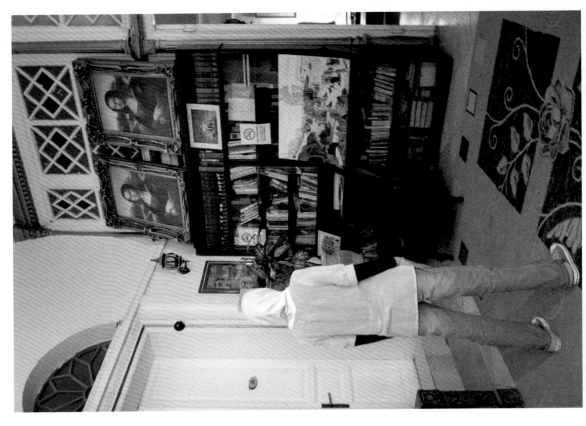

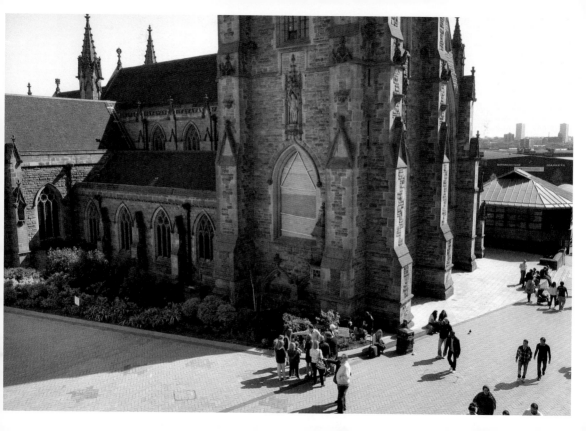

Niet

Ne pas

Deze trein stopt in :
Leuven, Tienen, Landen,
Sint-Truiden, Alken, Hasselt,
Kiewit, Bokrijk, Genk.

Ce train s'arrête à :
Louvain, Tirlemont, Landen,
Saint-Trond, Alken, Hasselt,
Kiewit, Bokrijk, Genk.

RailTime

FABRICOM

Spoor
Voie

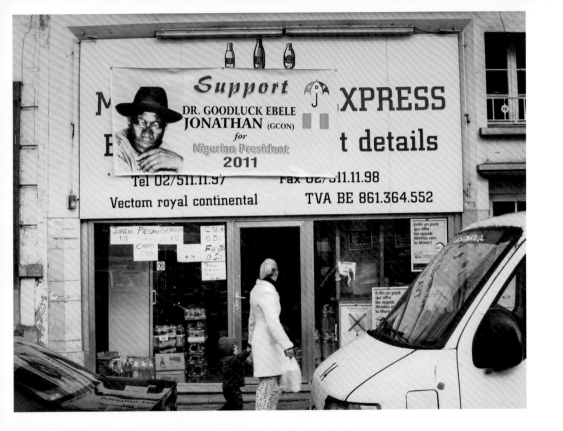

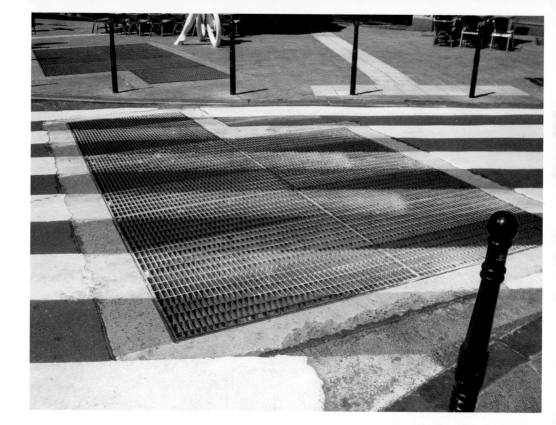

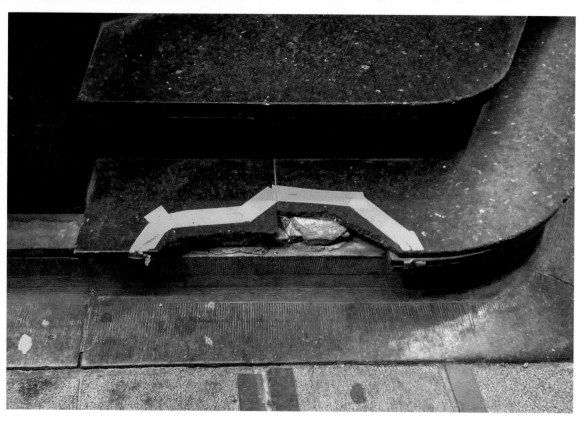

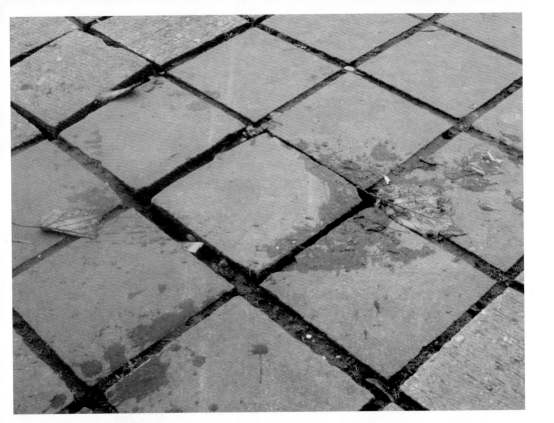

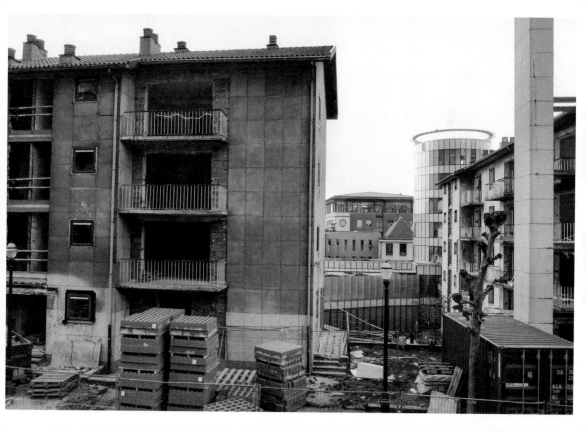

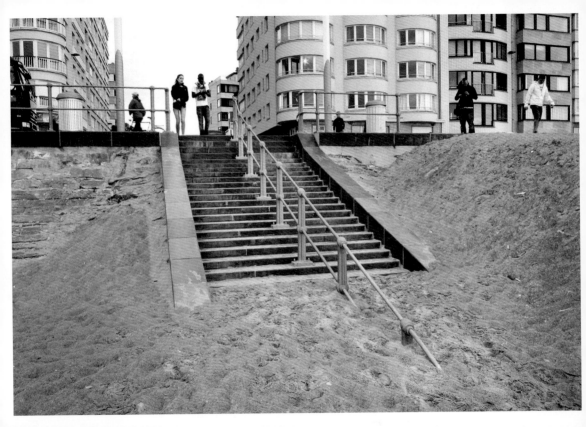

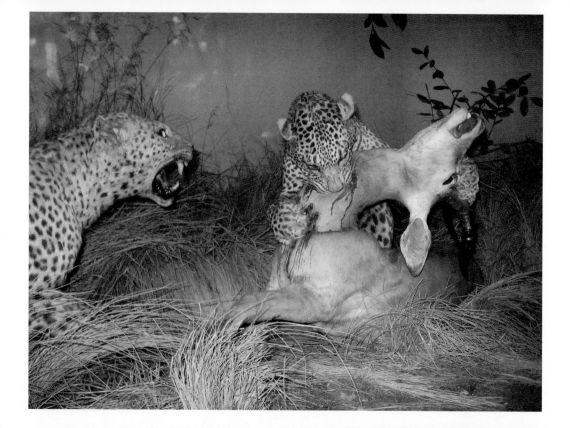

Sandwichs
Chauds
3€

IJSBOERKE
Belgian Quality Ice Cream

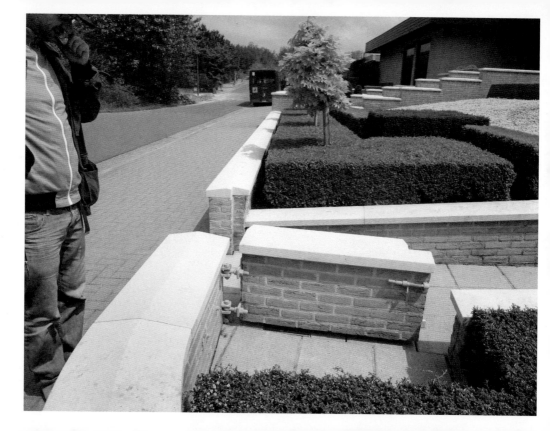

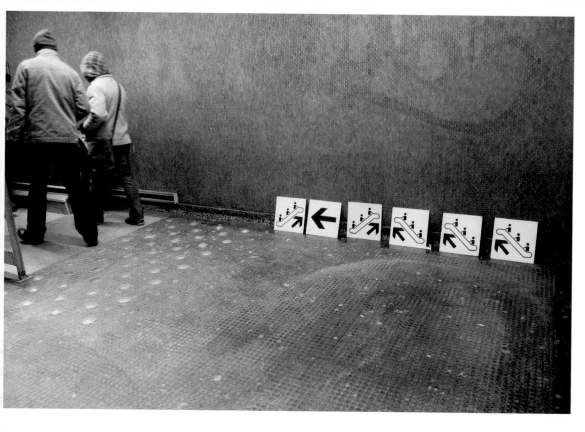

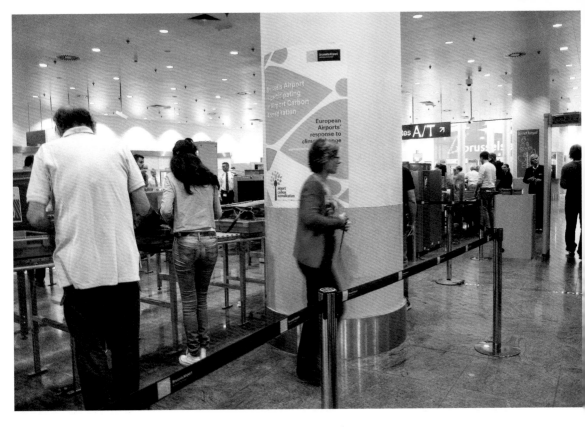

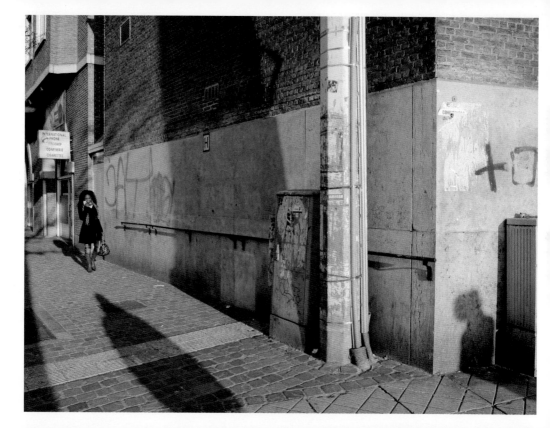

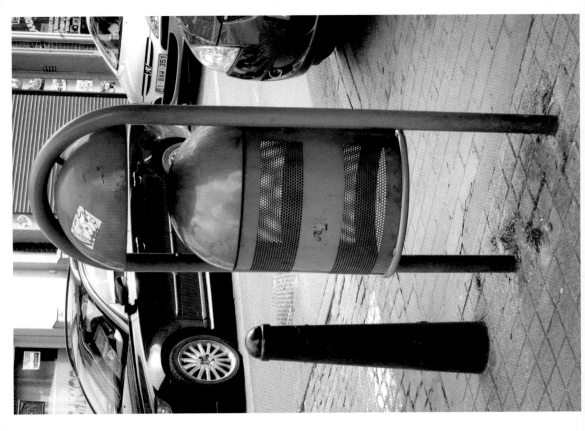

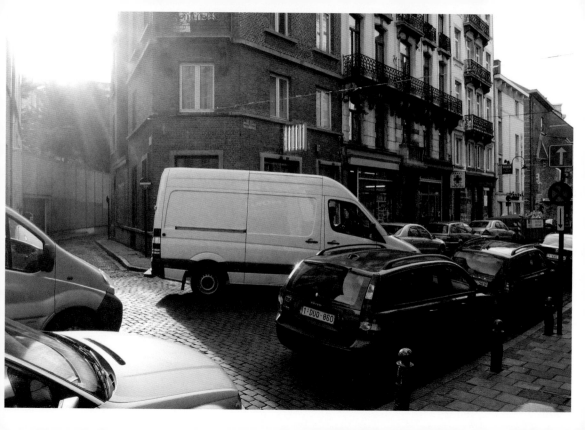

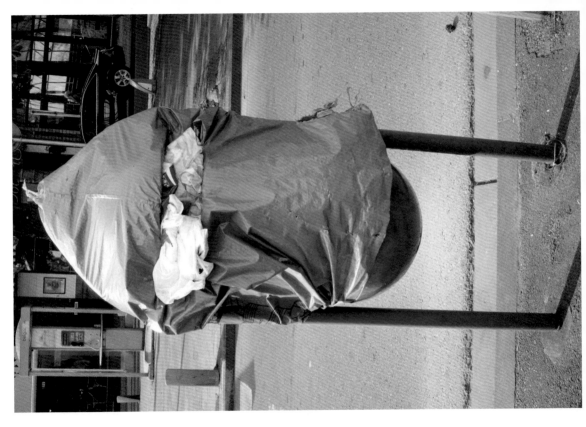

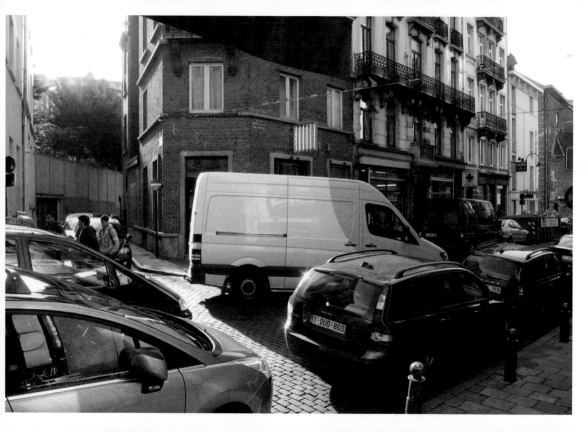

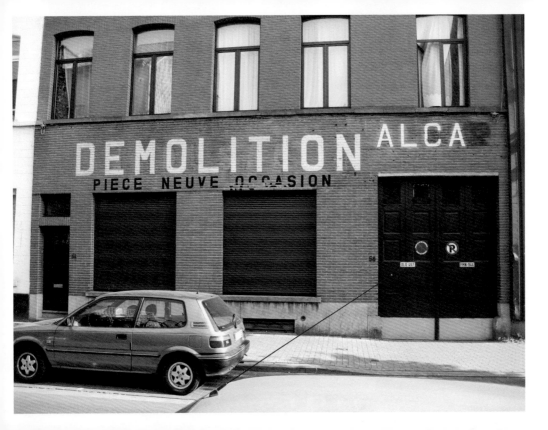

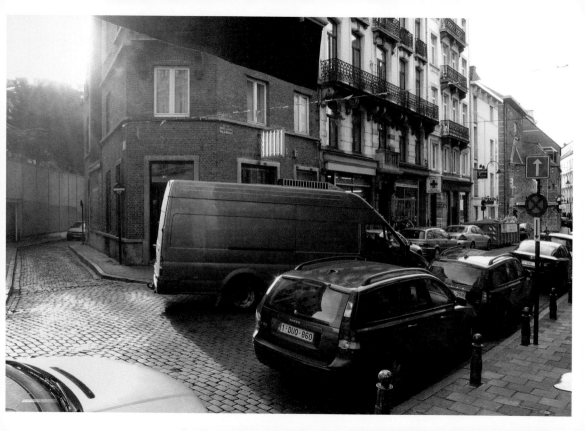

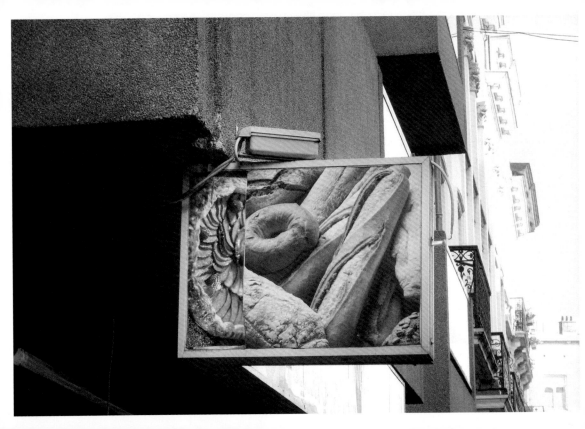

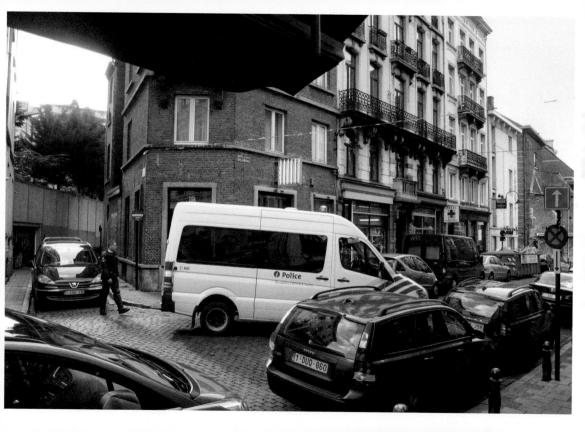

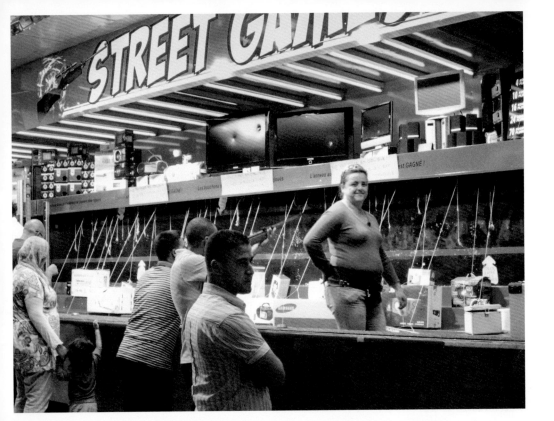

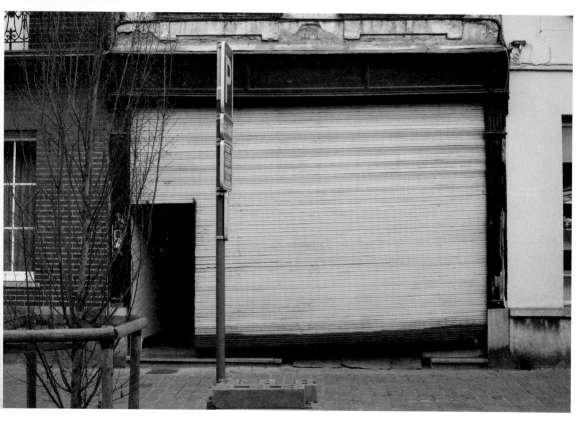

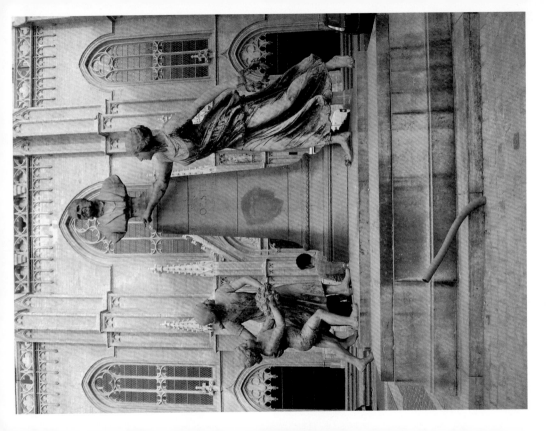

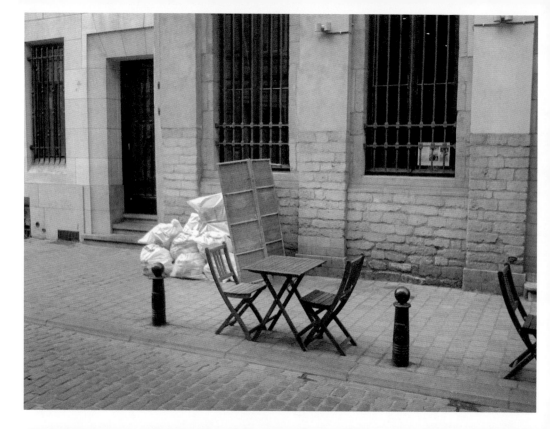

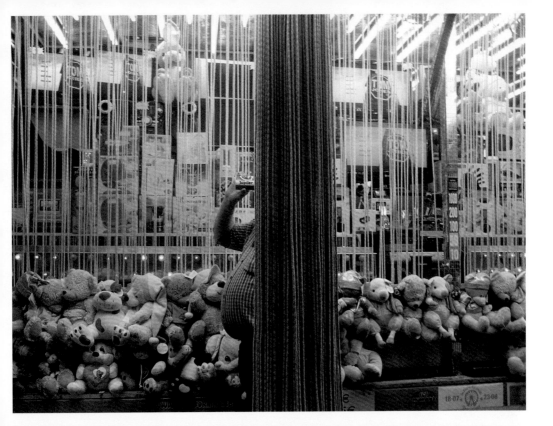

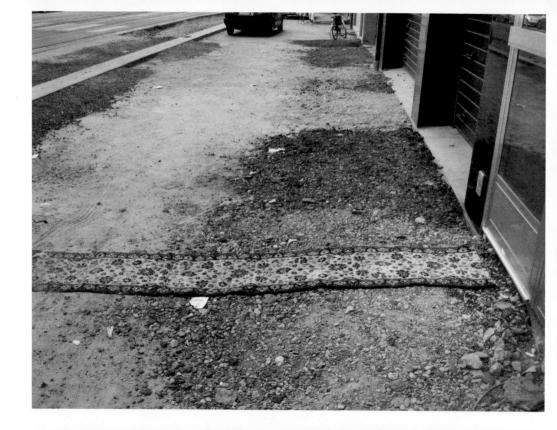

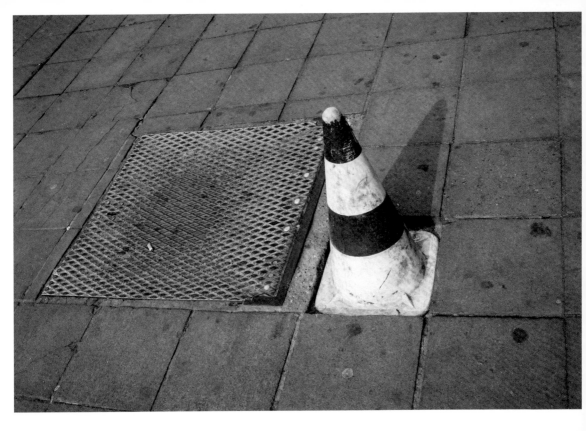

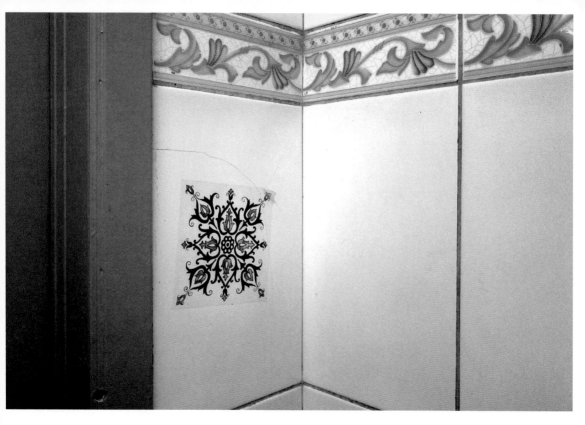

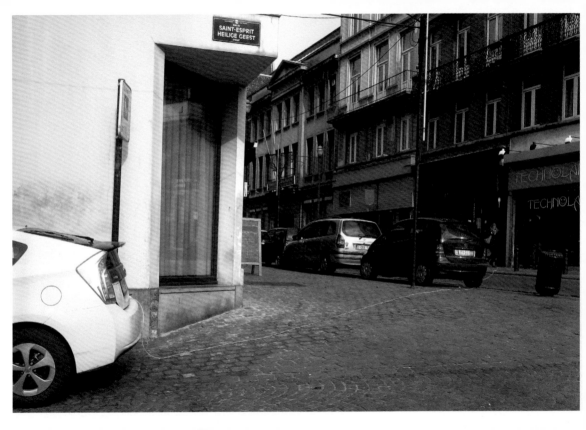

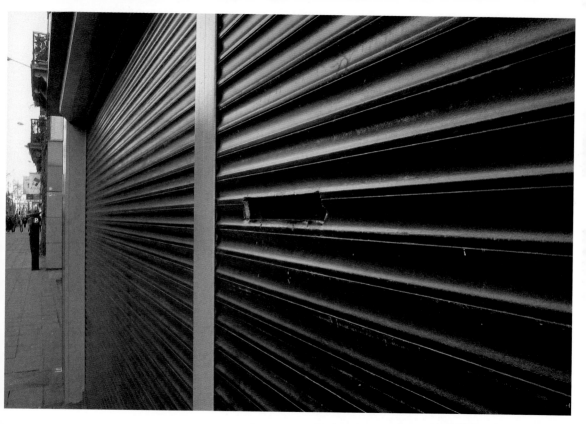

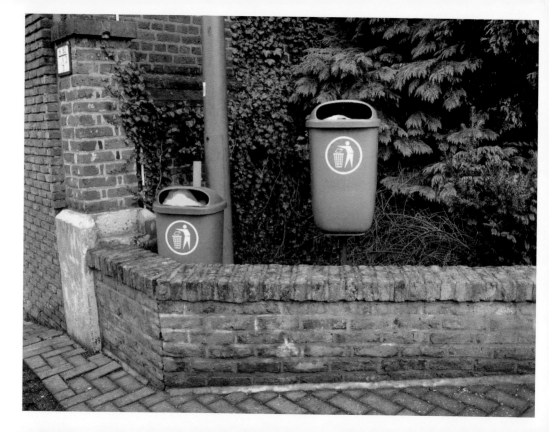

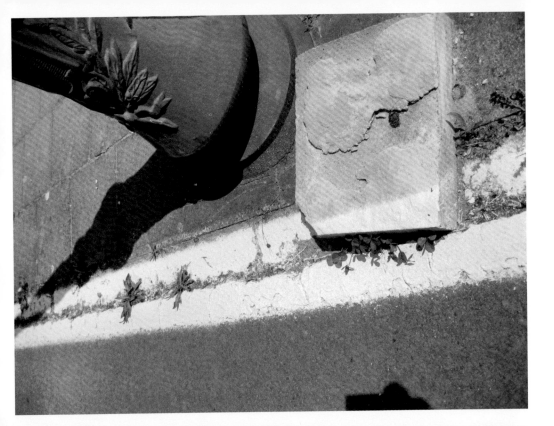

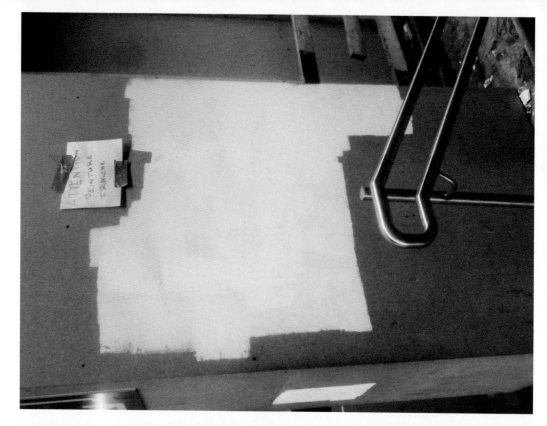

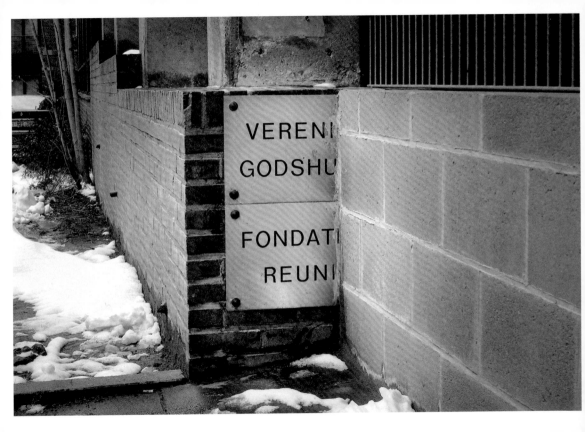

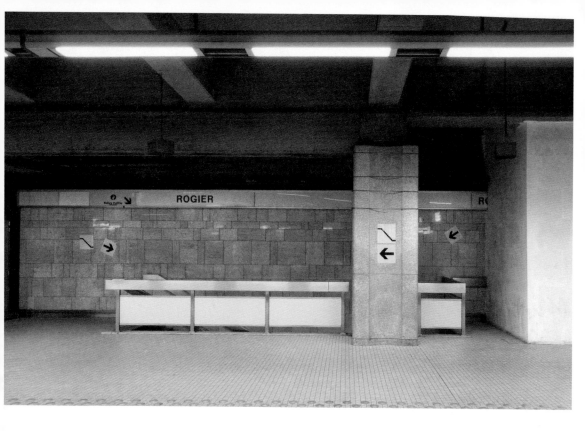

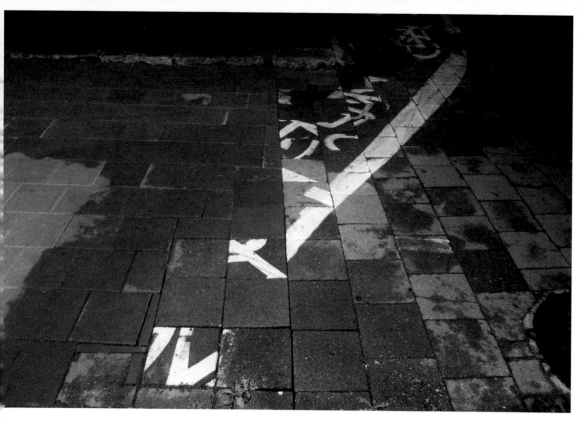

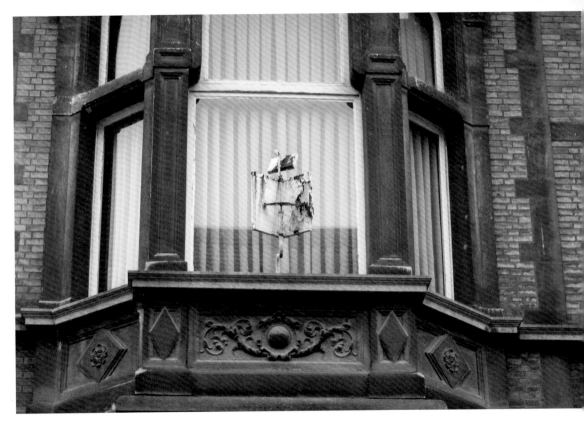

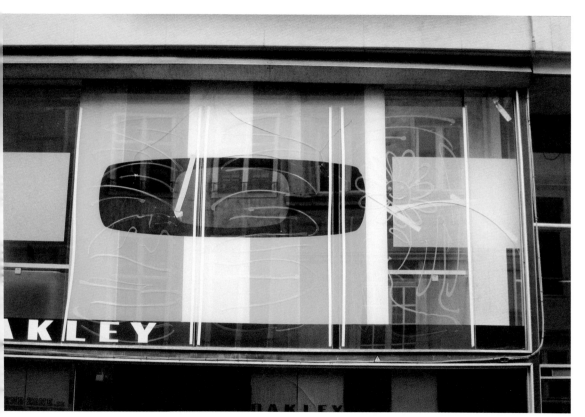

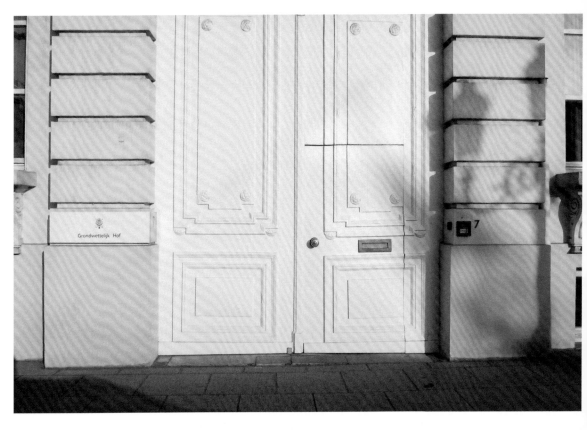

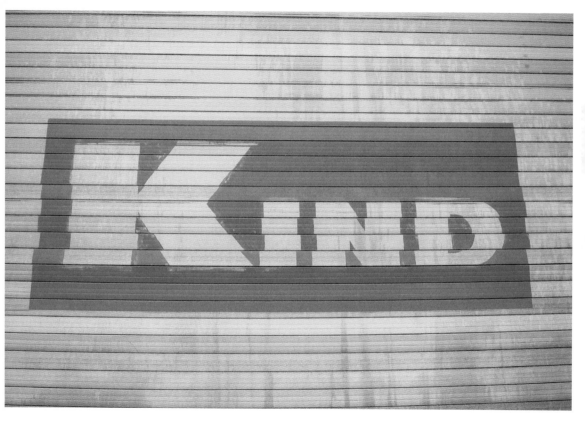

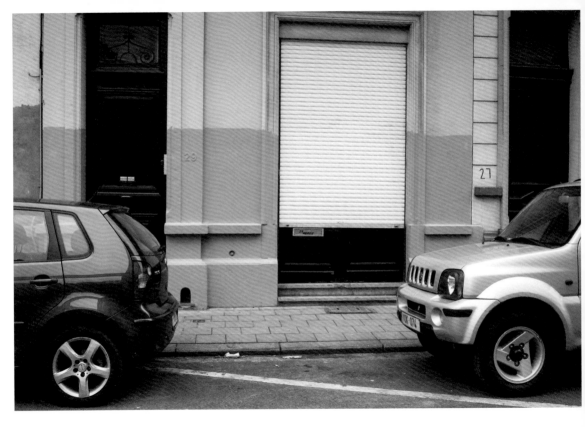

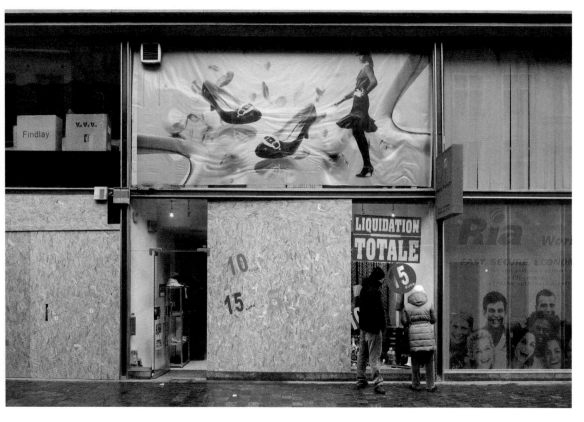

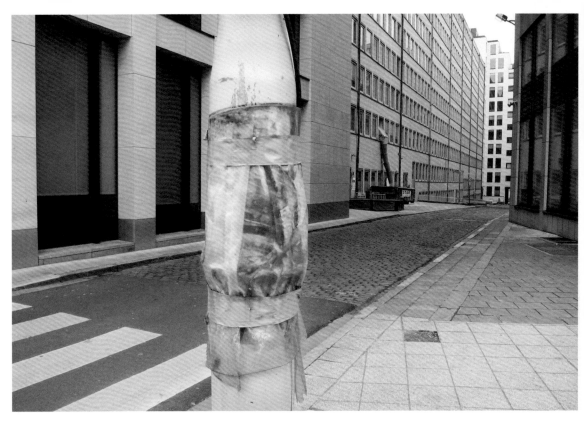

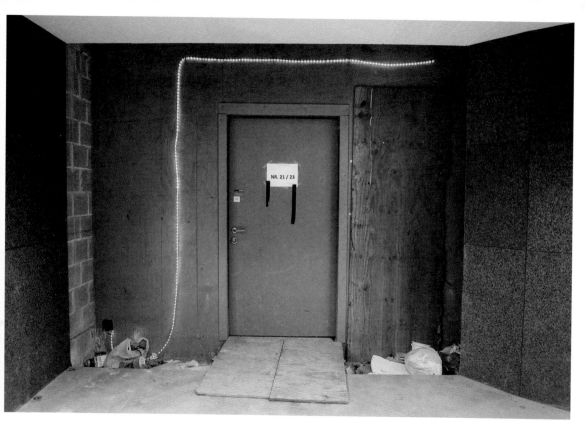

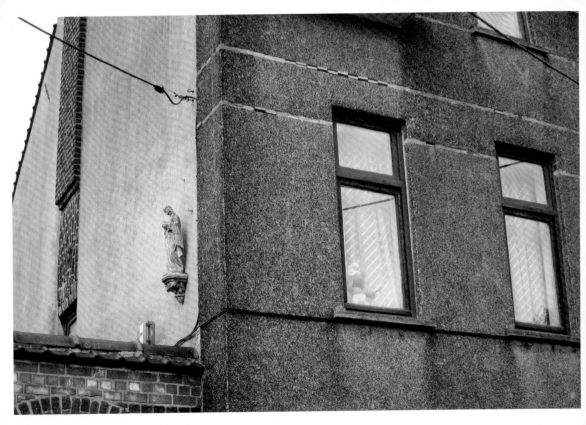

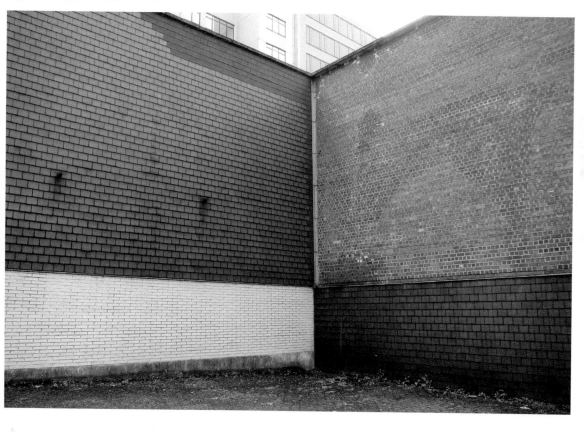

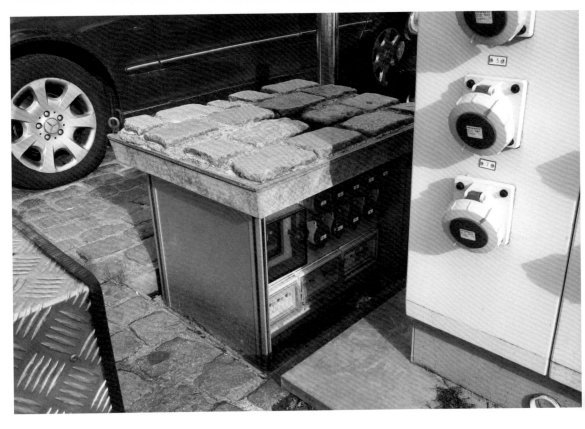

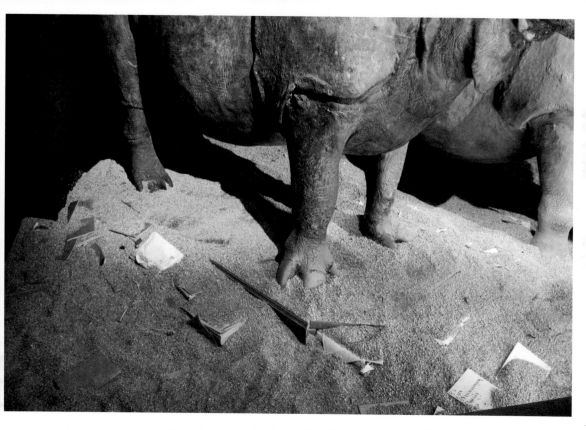

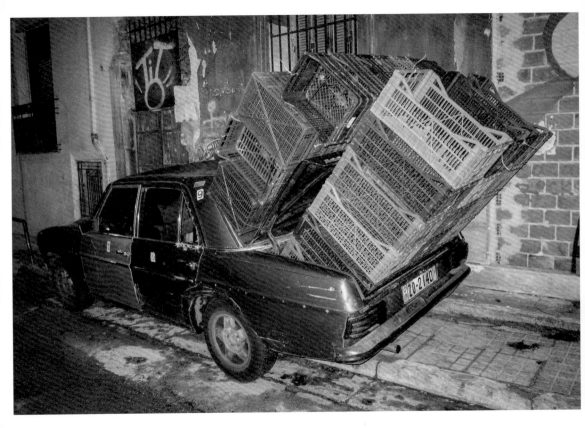

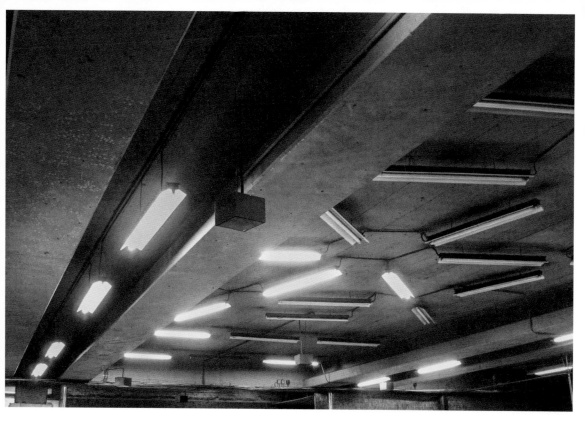

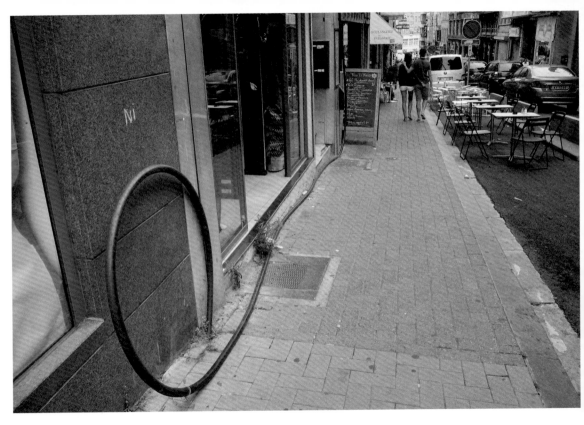

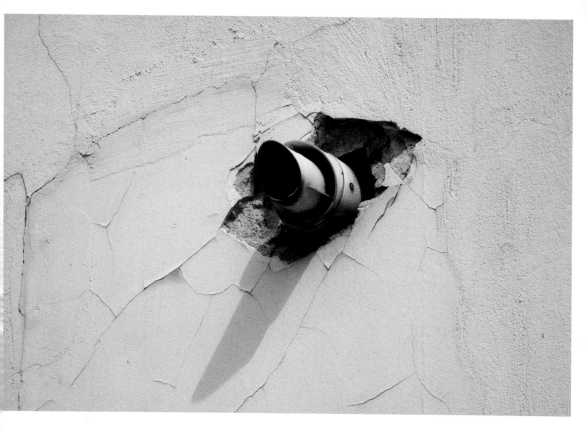

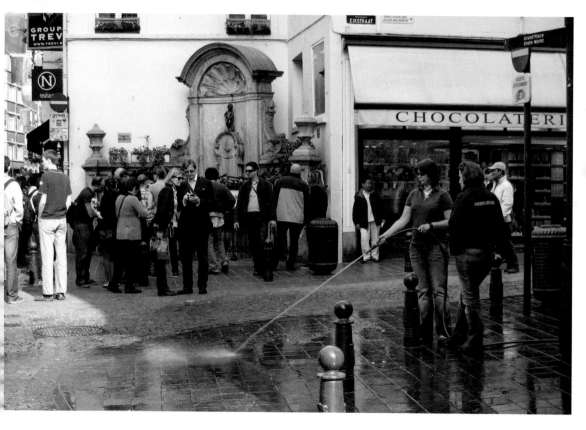

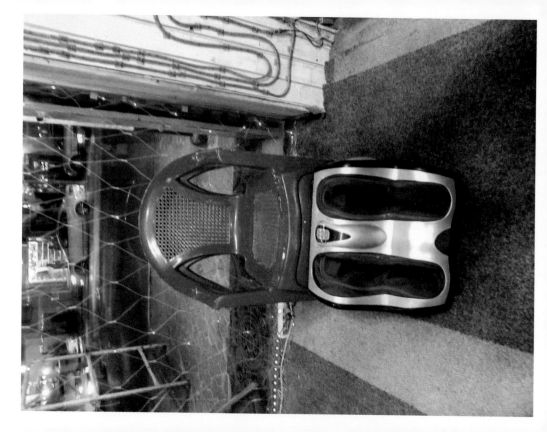

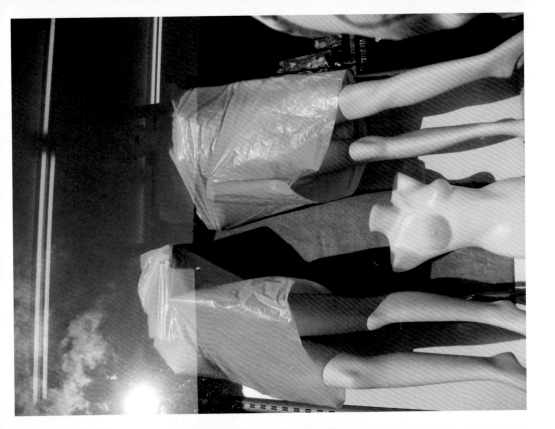

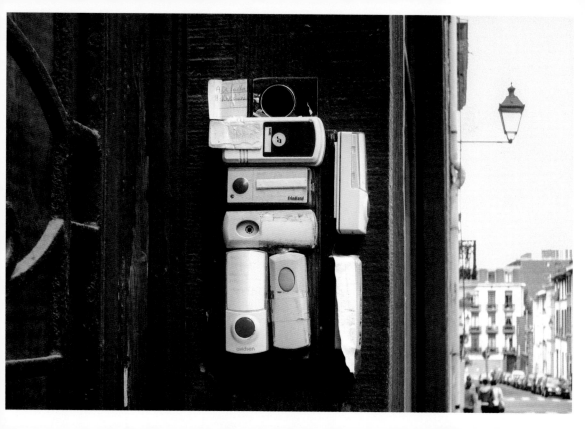

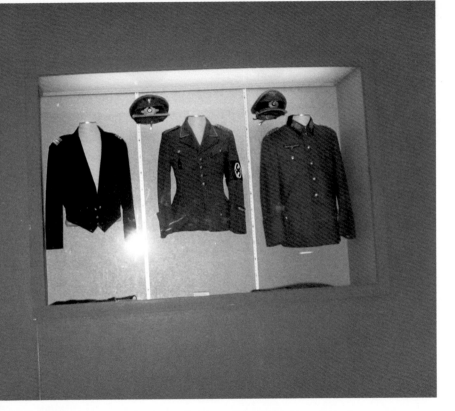

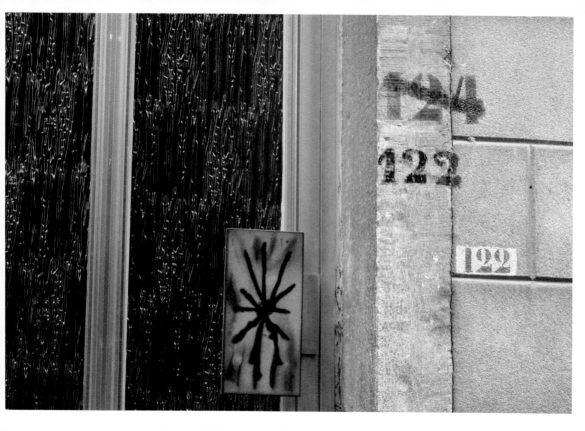

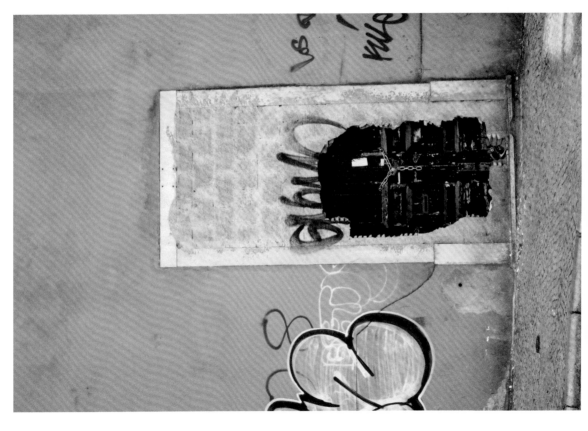

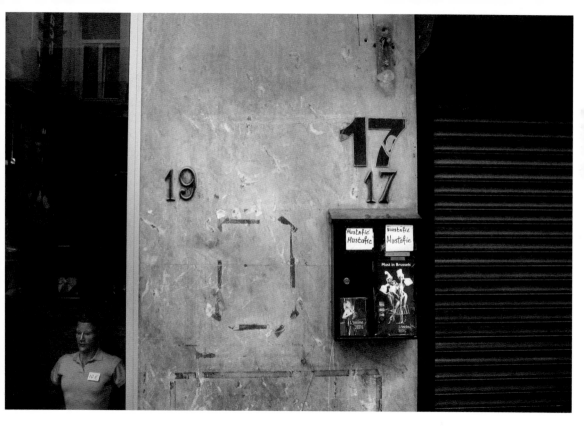

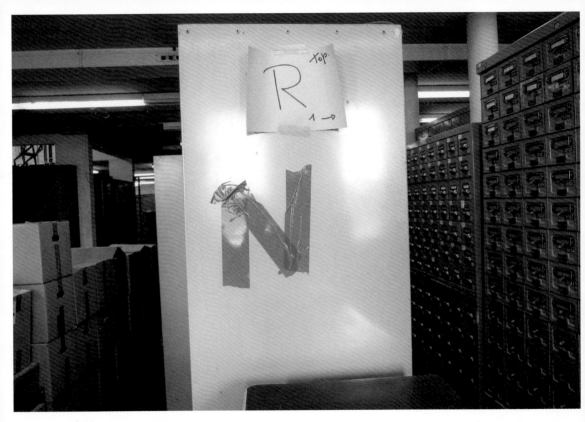

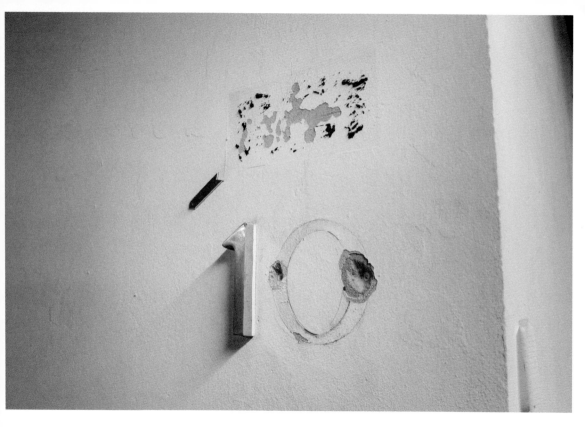

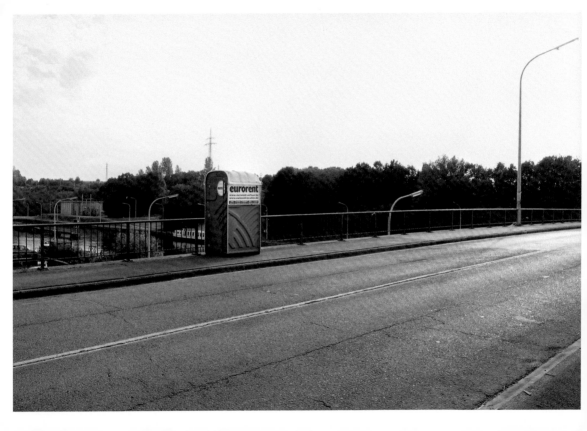

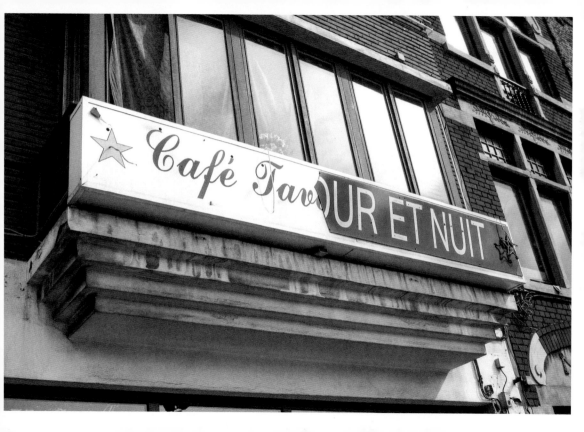

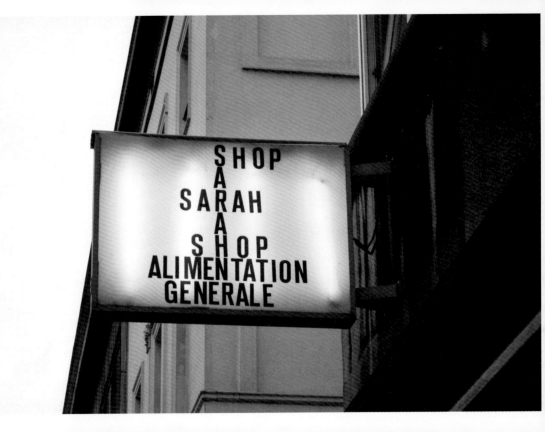

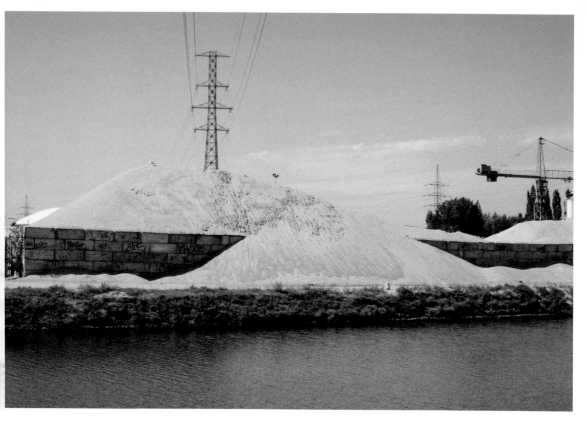

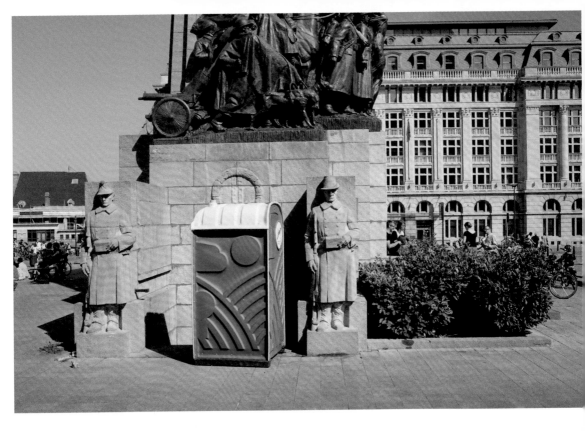

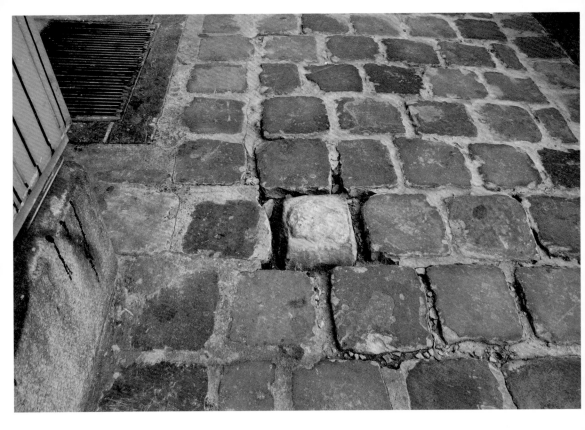

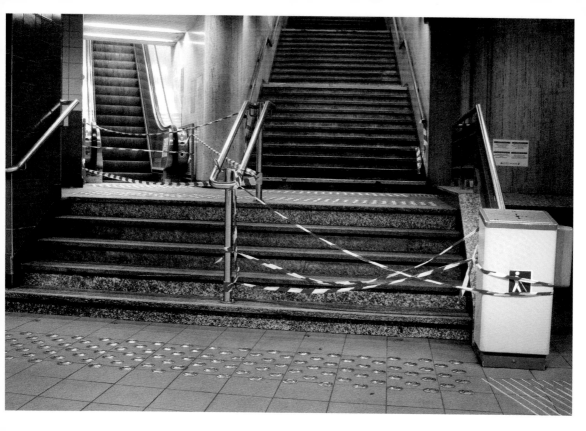

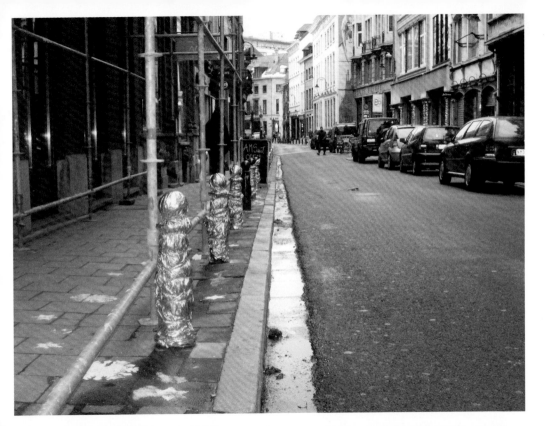

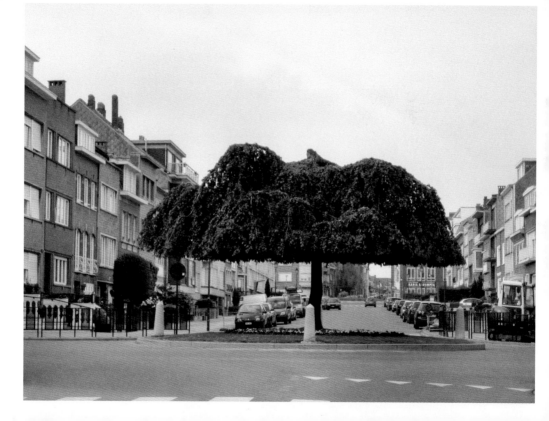

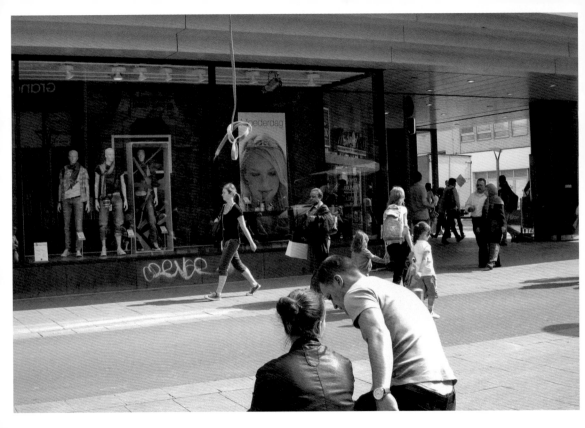

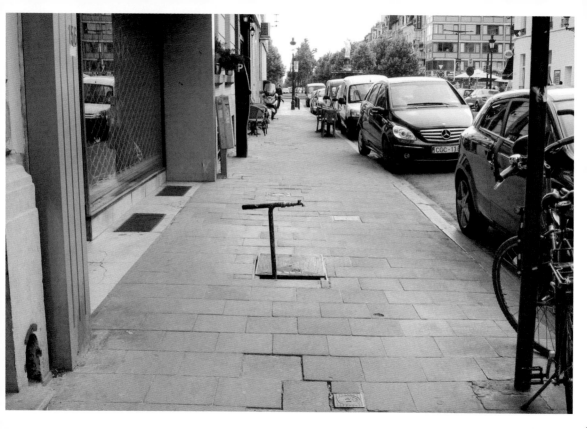

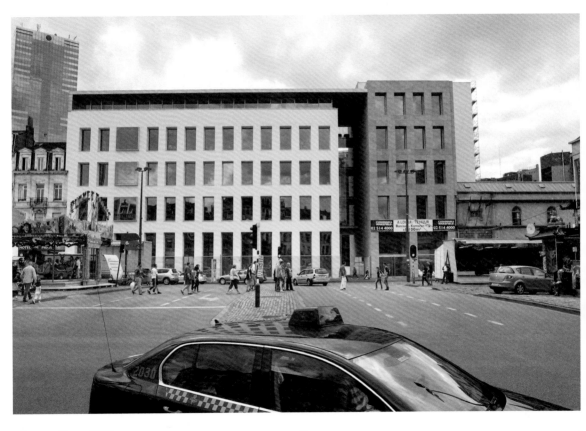

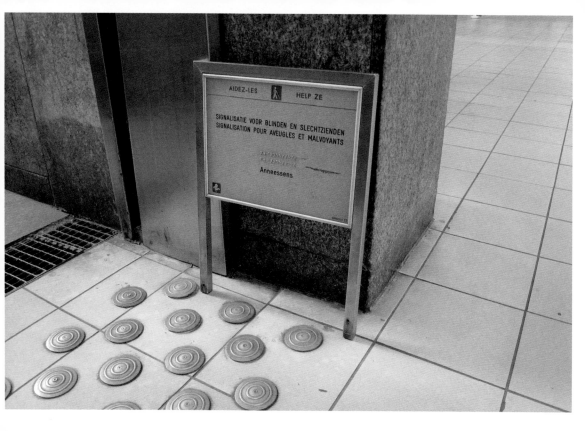

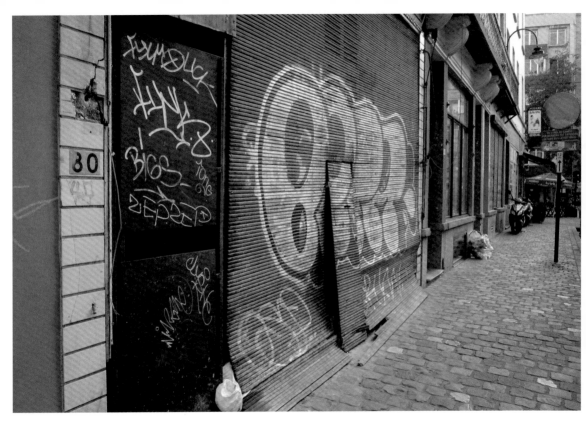

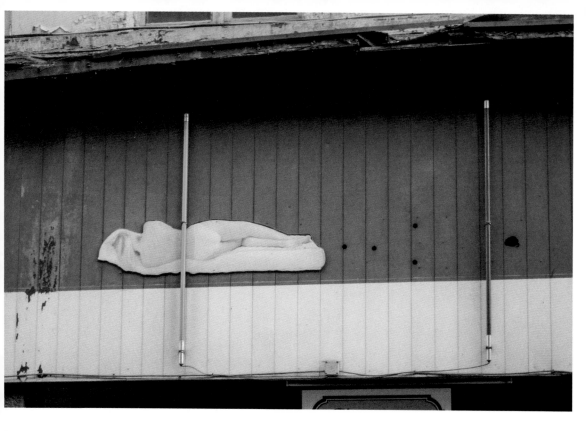

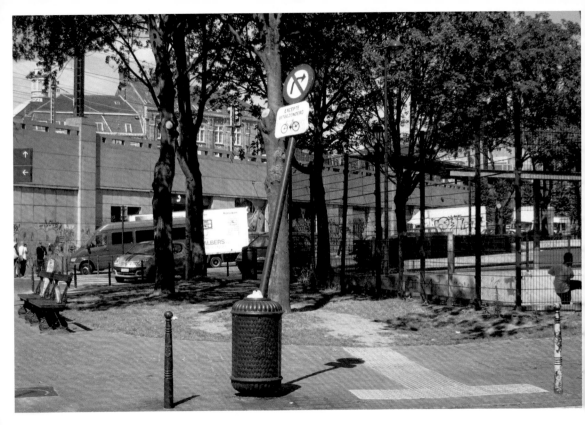

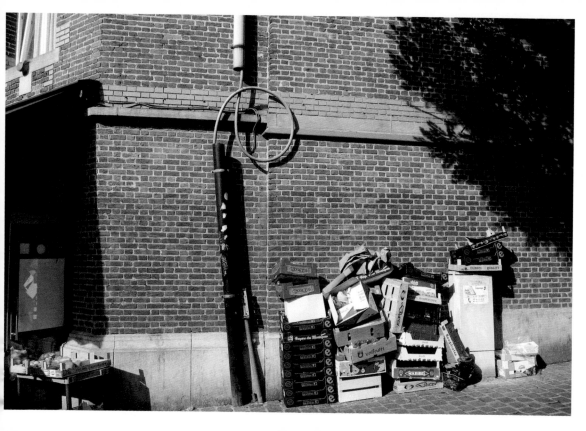

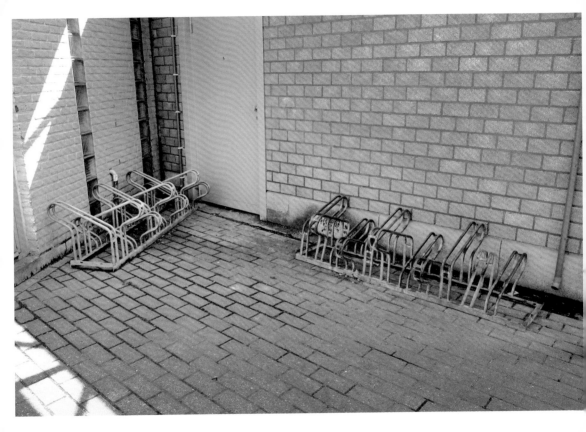

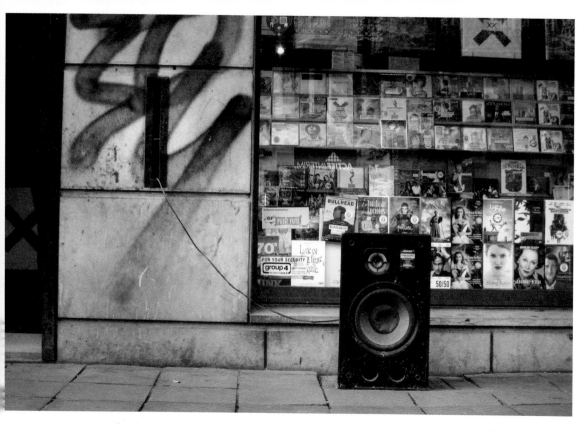

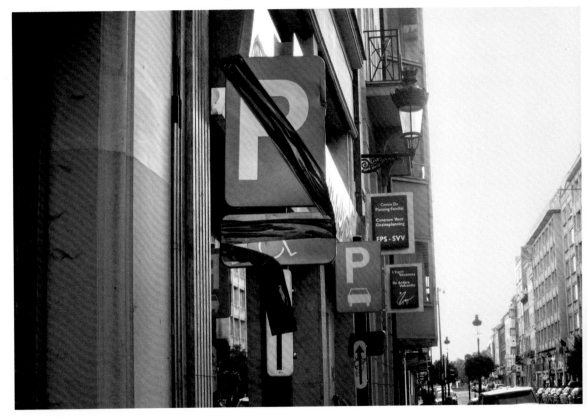

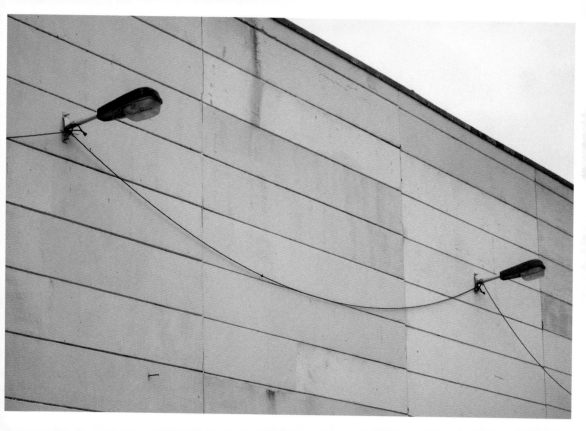

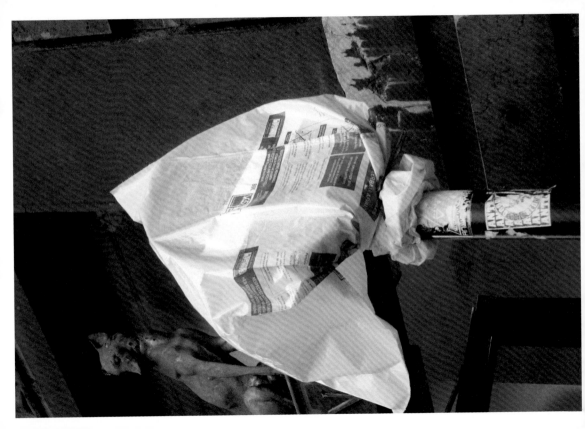

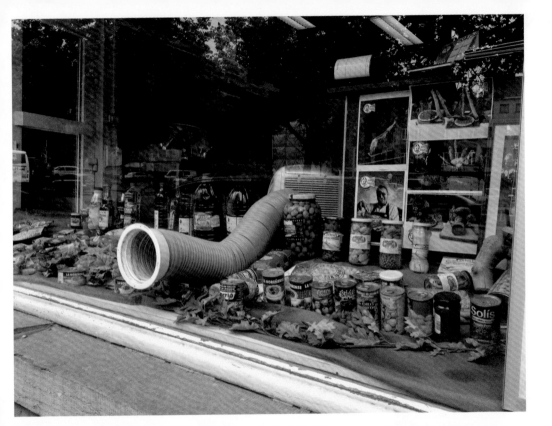

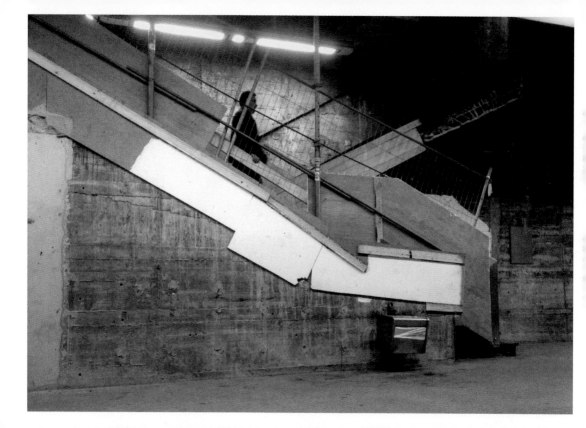

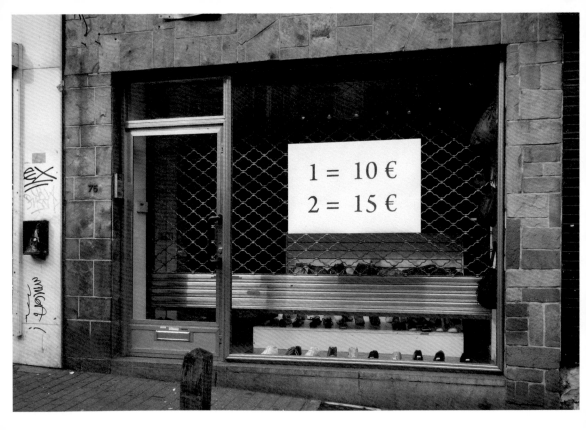

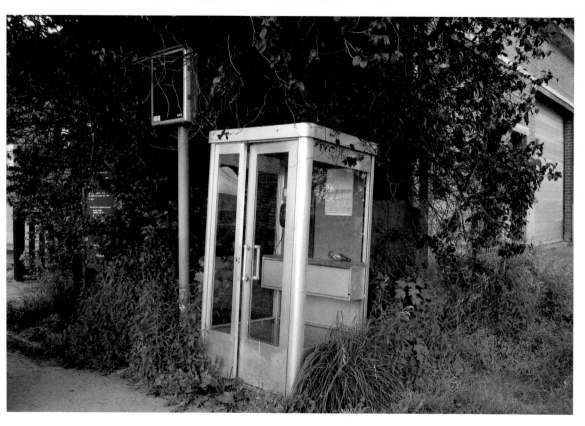

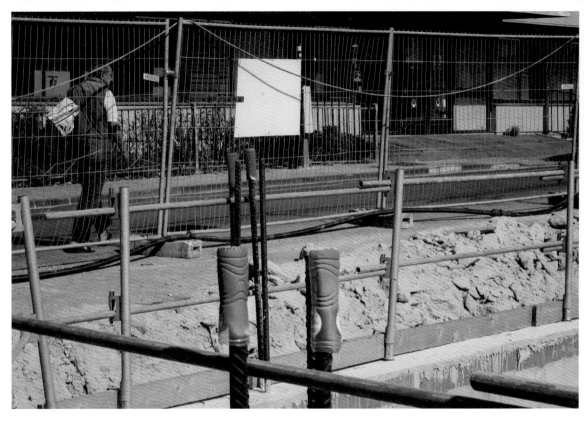

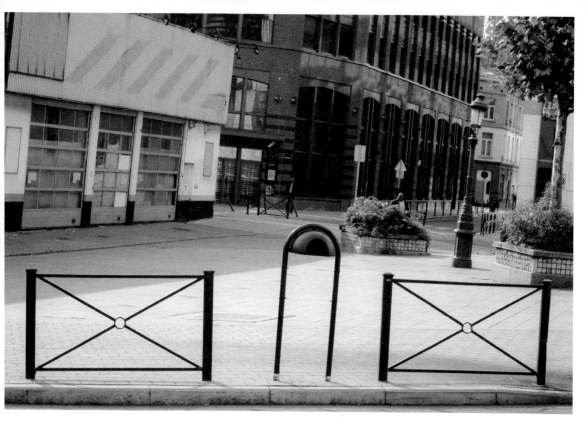

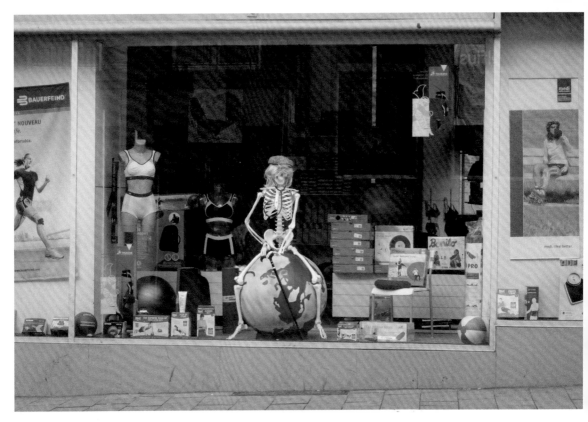

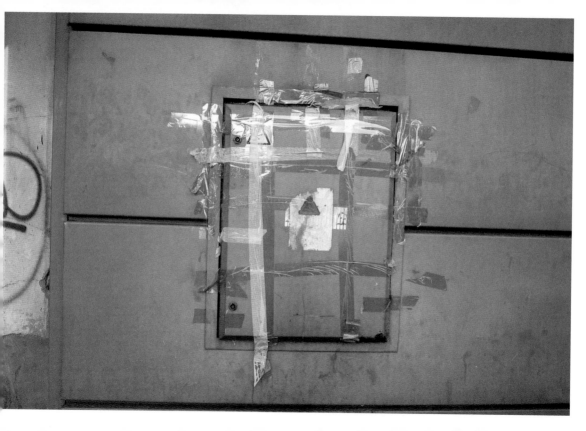

:herming op de weg

... op weg begeef,
... vertrouwvol vragen.
zorg dat ik zelf aandacht geef
met de fiets of met de wagen.

Laat me gaarne op de baan
voorrang aan de zwakken geven.
Reik me uw bescherming aan,
met veel eerbied voor elk leven.

Zeg me dat bij traag verkeer
haastig zijn me niet zal baten.
Maak dat ik weer kalmte leer;
richt U, Heer, mijn doen en laten.

Leer me het gevaar voorzien;
wees een gids op al mijn wegen
zo dat ik de and'ren dien.
Schenk me, Heer, uw milde zegen.

Frans Weerts

EEN VEILIGE REIS

EN EEN BEHOUDEN

THUISKOMST !

NOVEENKAARSEN 3 €
Br. Isidoor - O.L.Vrouw - H. Antonius - H. Rita - H. Christoffel -
H. Clara - Kindje Jezus Praag - P. Pio - S. Michaël - S. Jozef

LICHT BIJ O.L.VROUW
... L. Vrouw in de grot

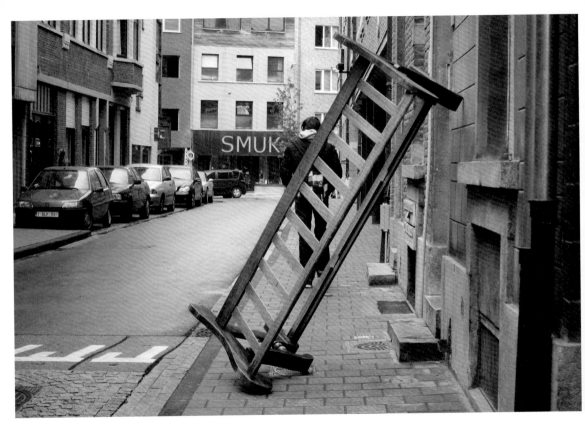

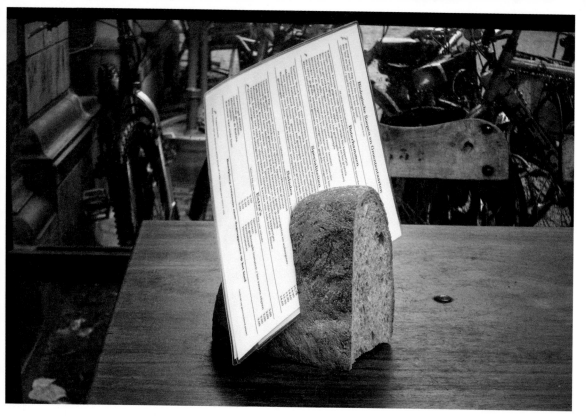

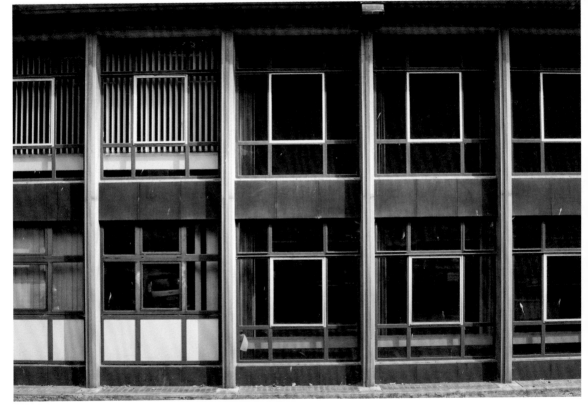

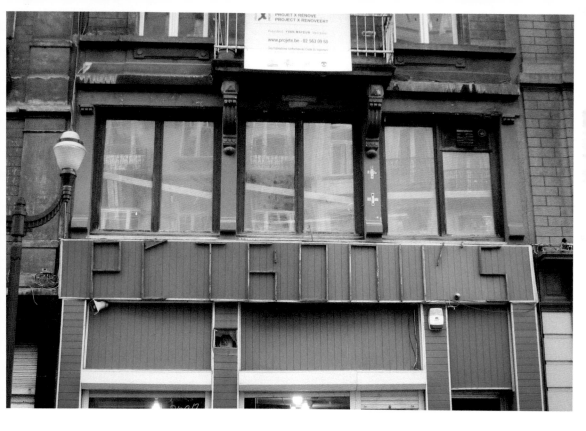

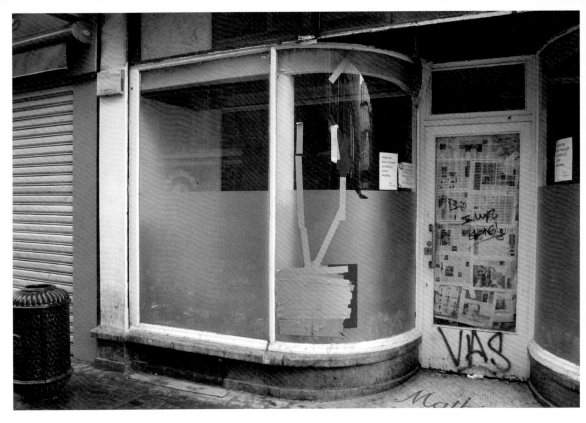

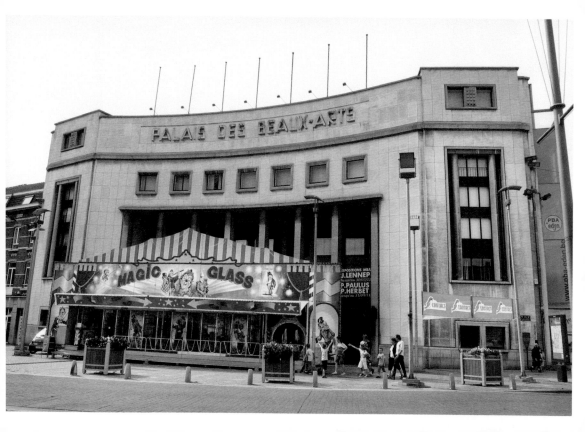

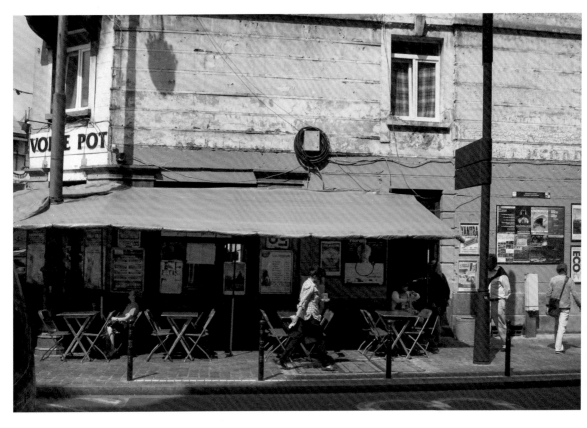

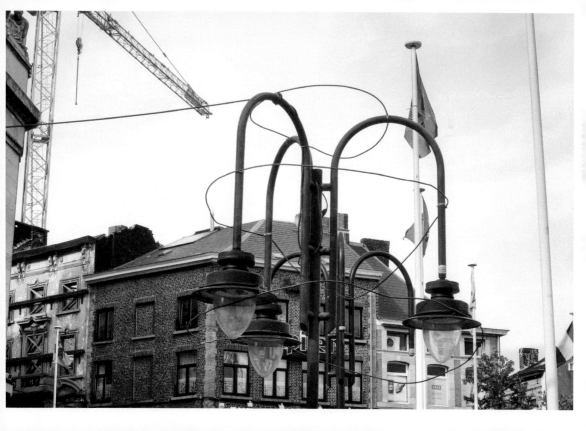

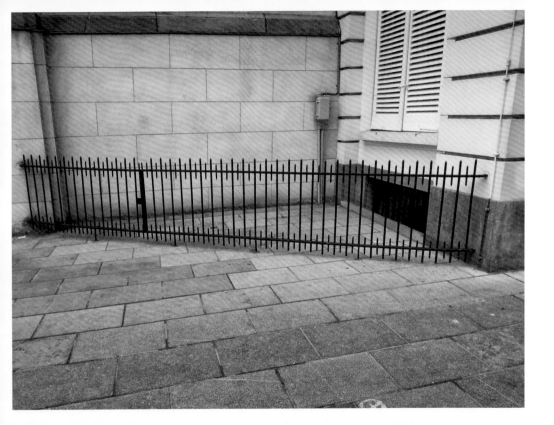

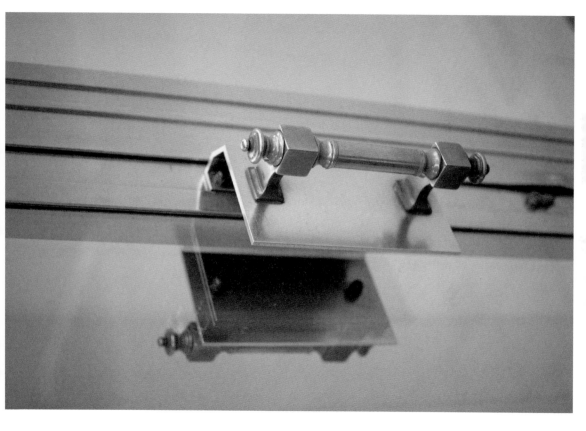

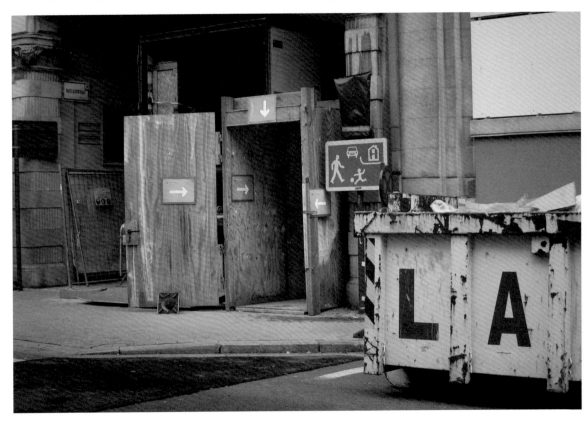

LE MAGNUM

NIGHT CLUB

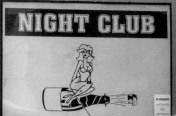

NIGHT CLUB

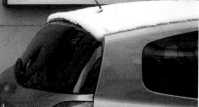

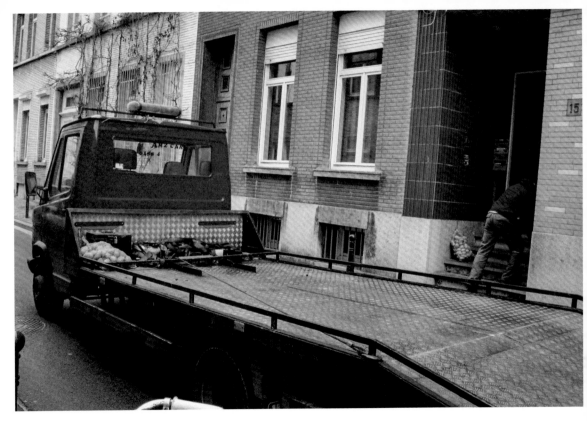

INTERDIT
VERBODEN

SLECHTE STAAT

MAUVAIS ÉTAT

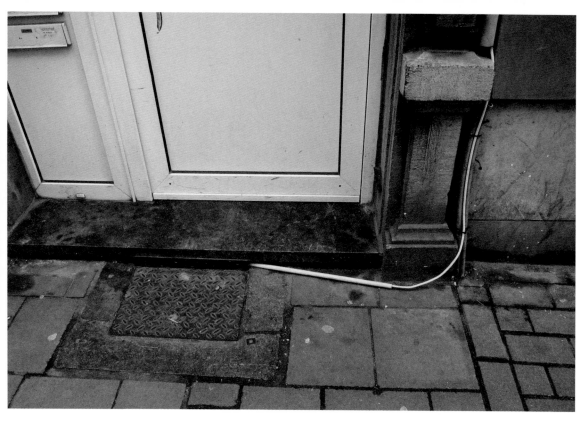

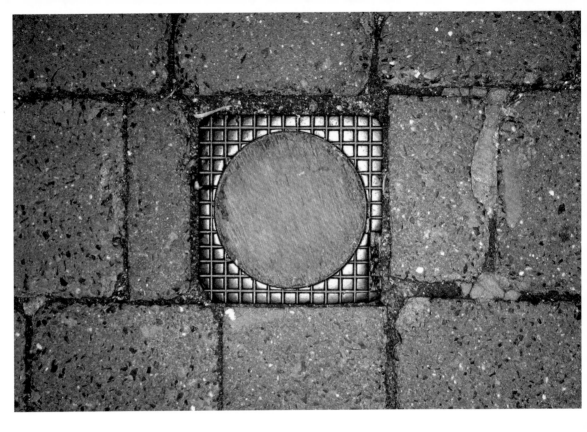

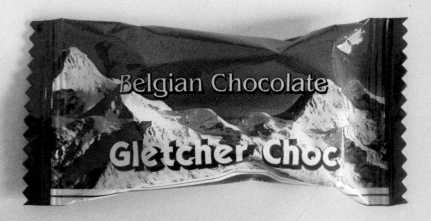

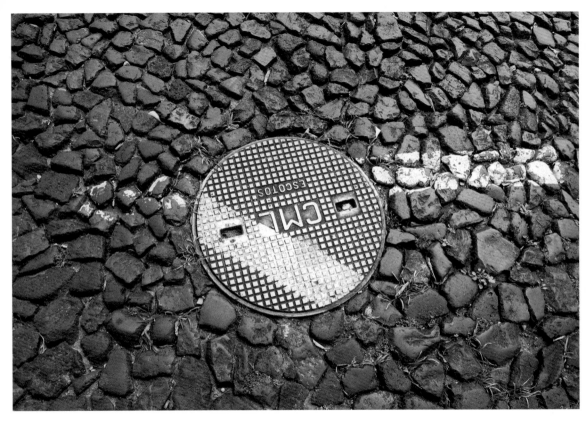

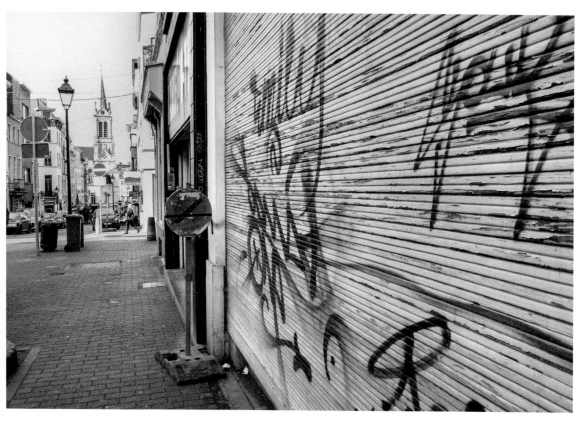

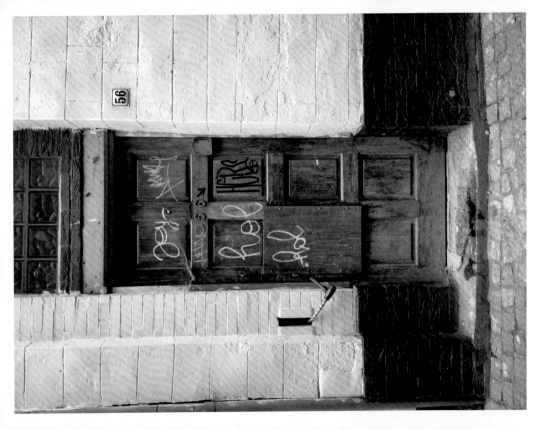

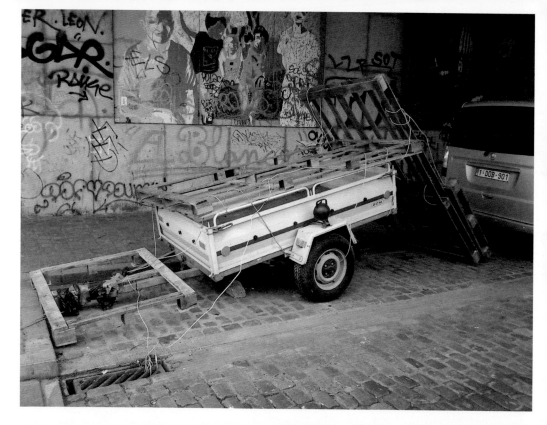

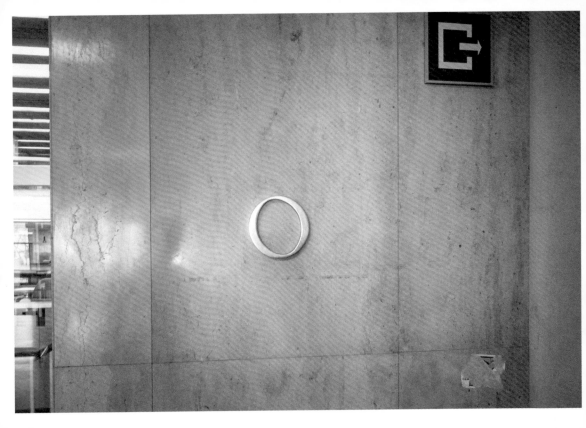

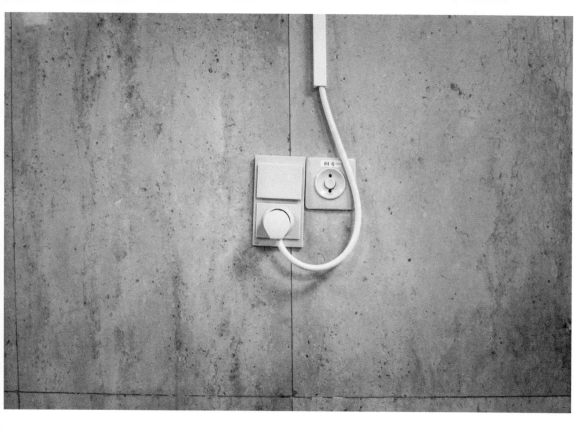

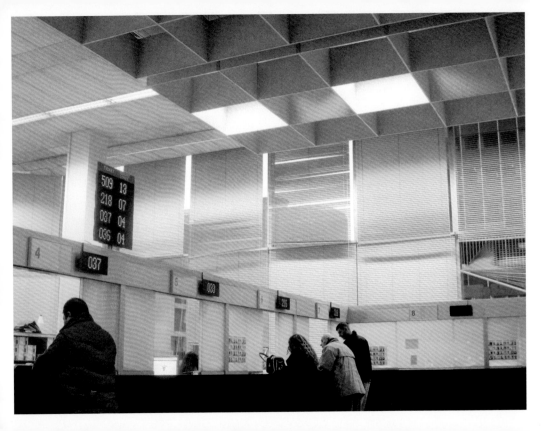

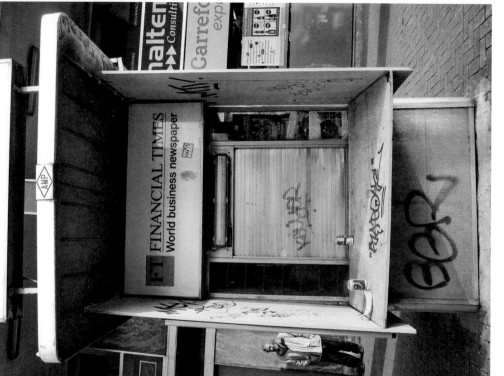

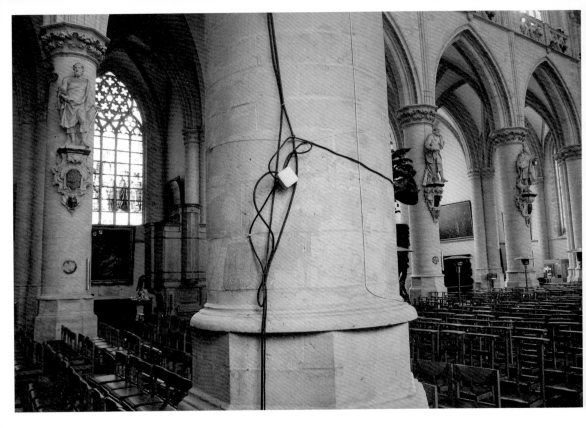

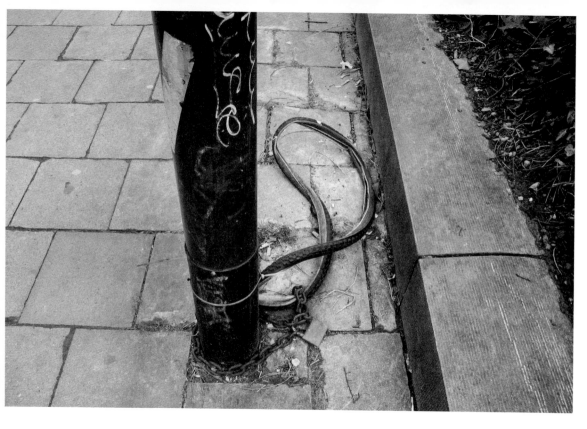

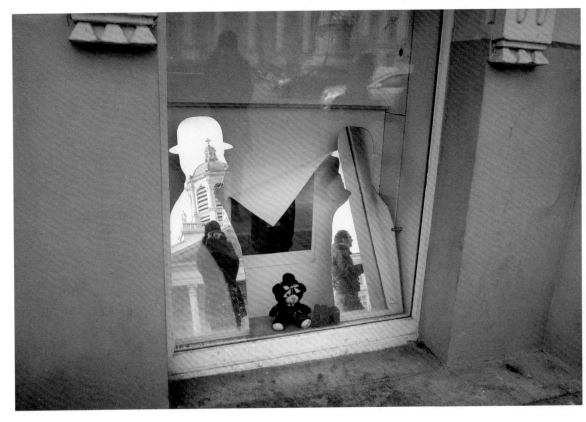

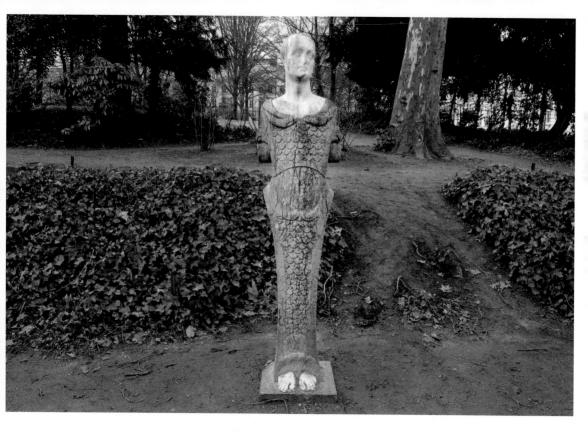

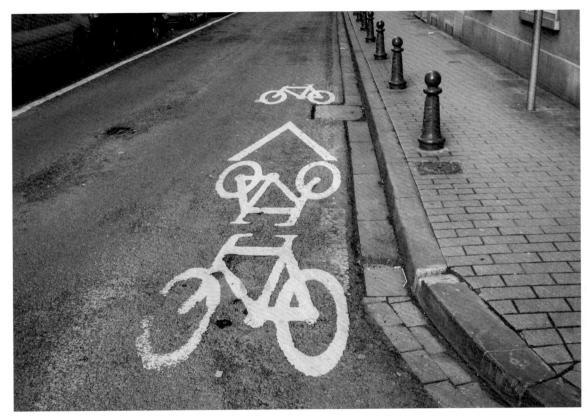

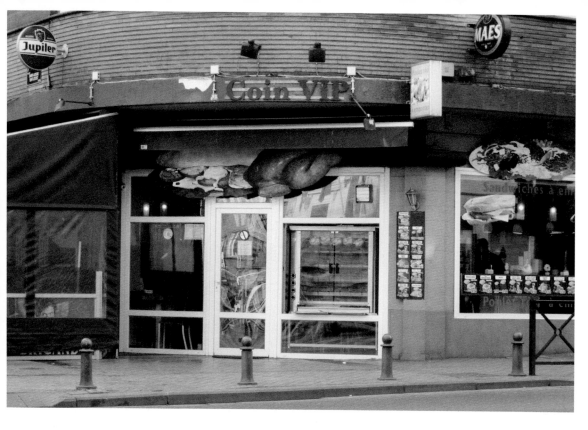

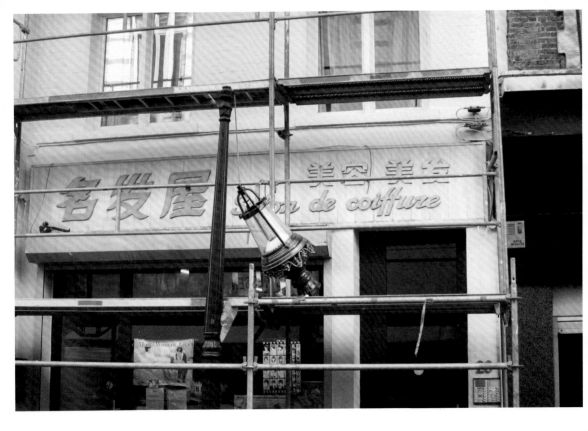

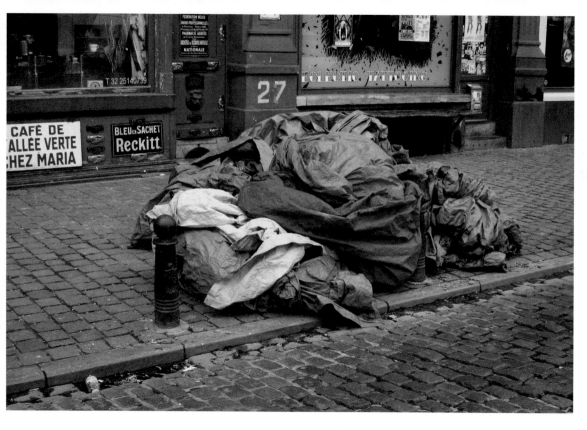

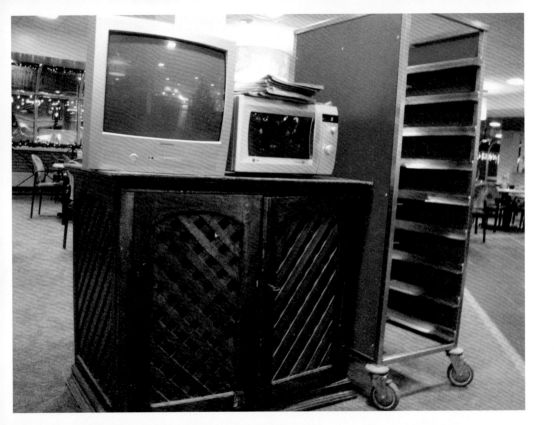

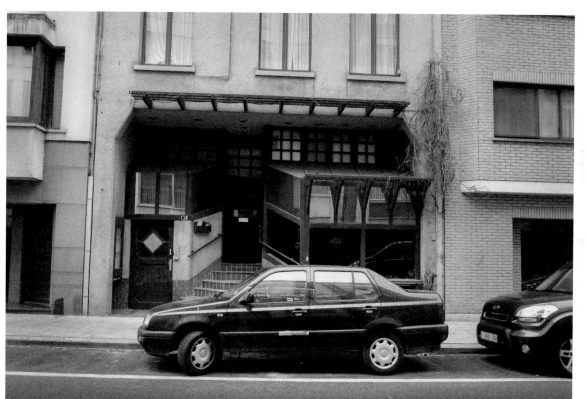

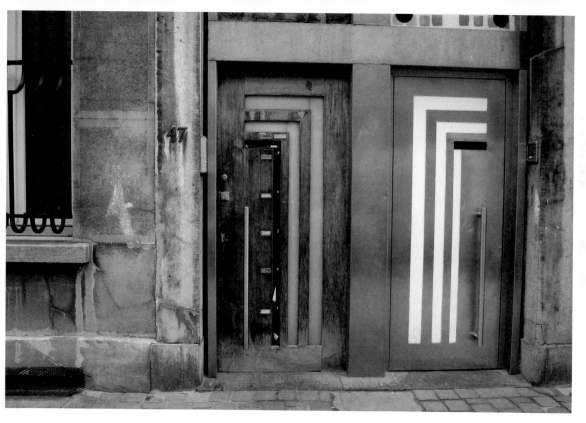

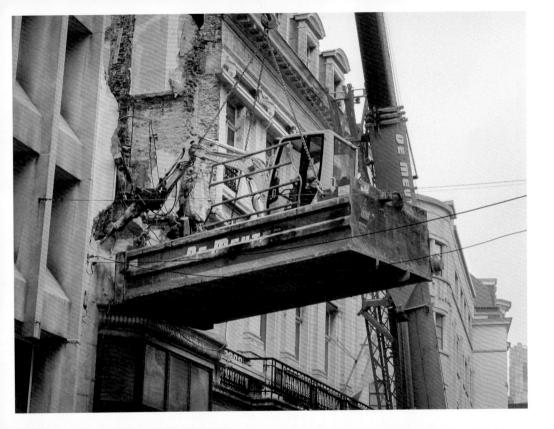

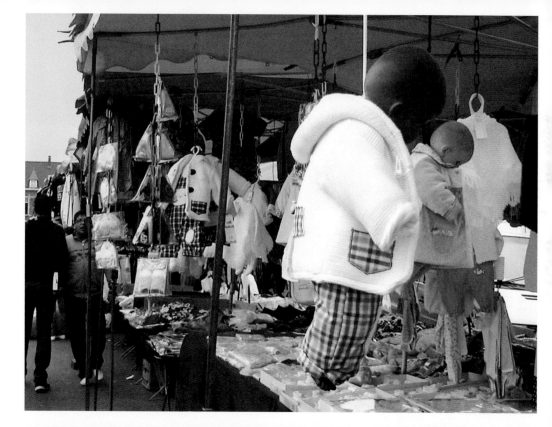

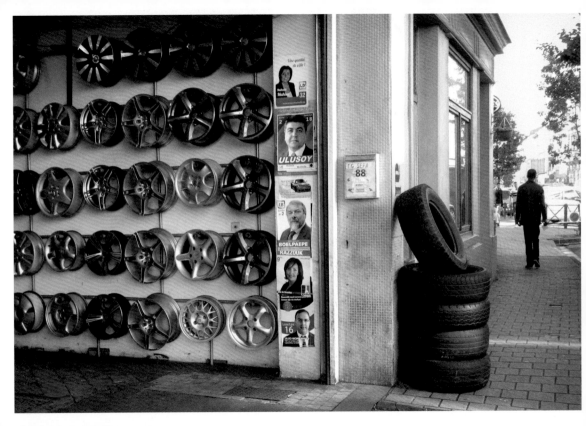

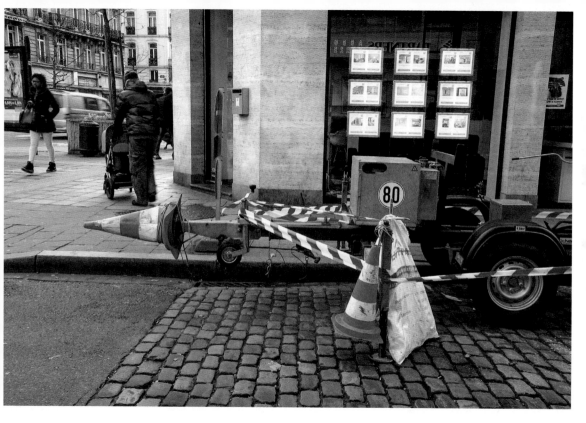

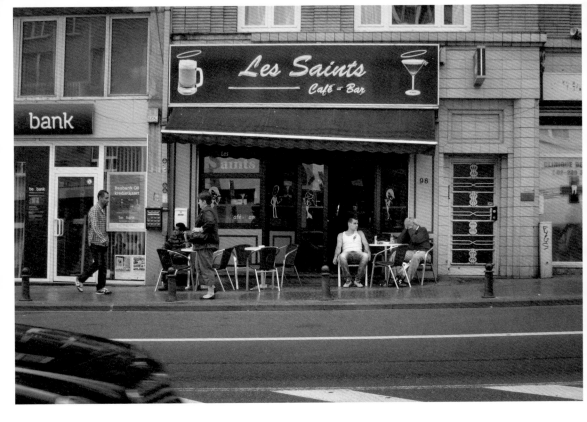

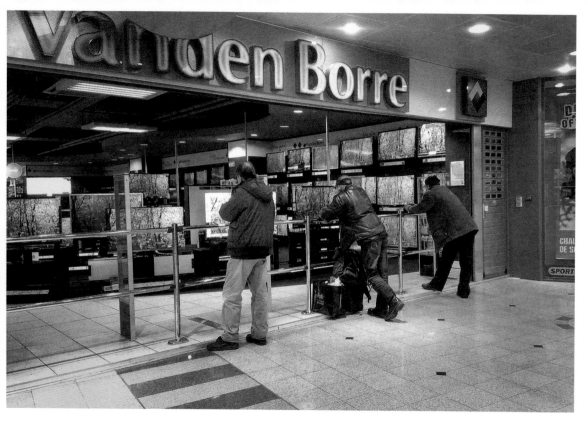

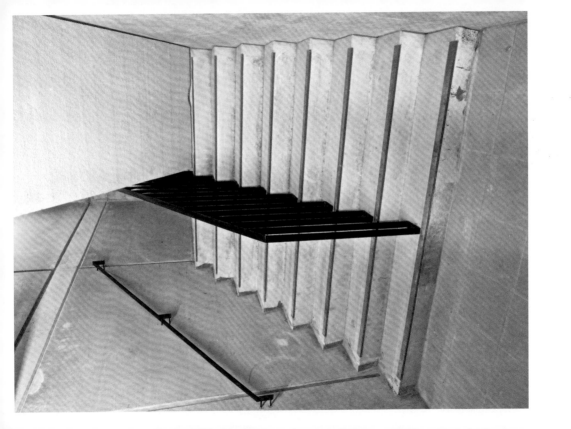

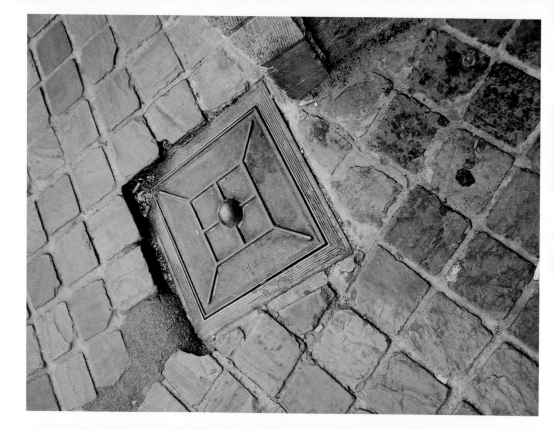

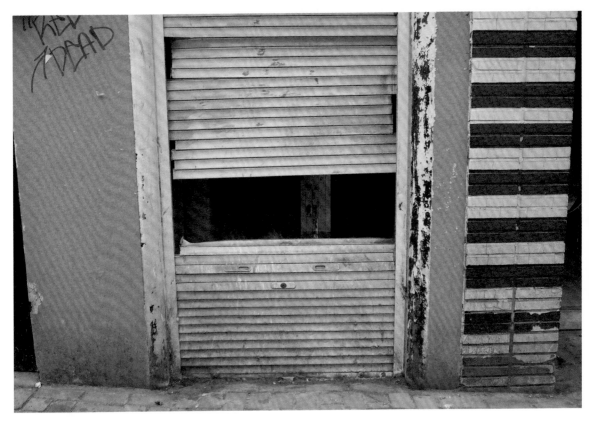

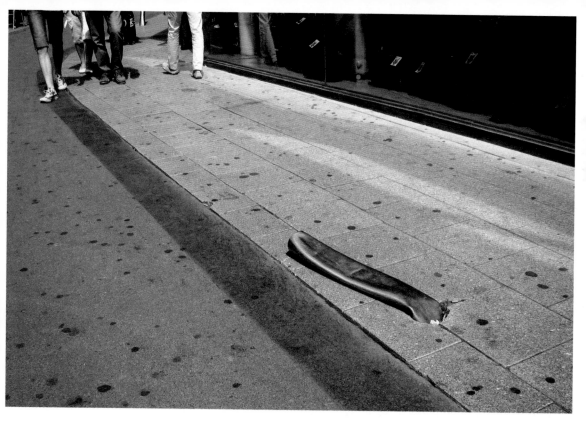

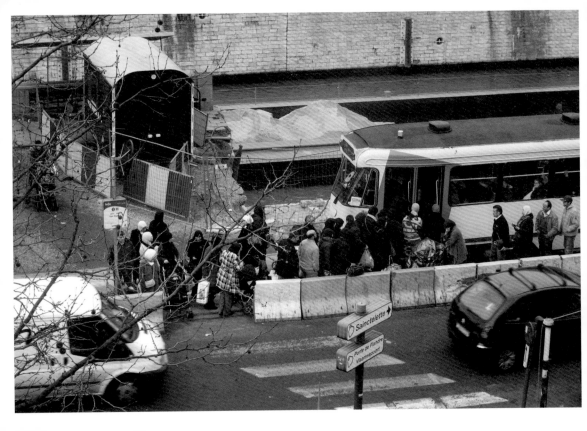

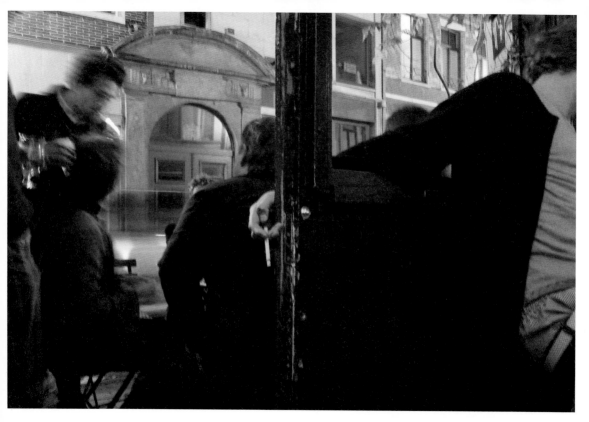

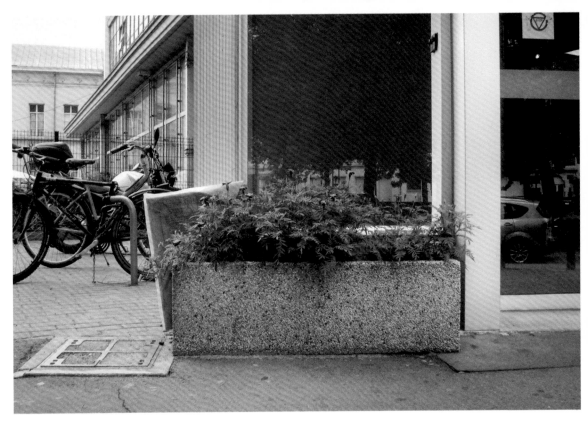

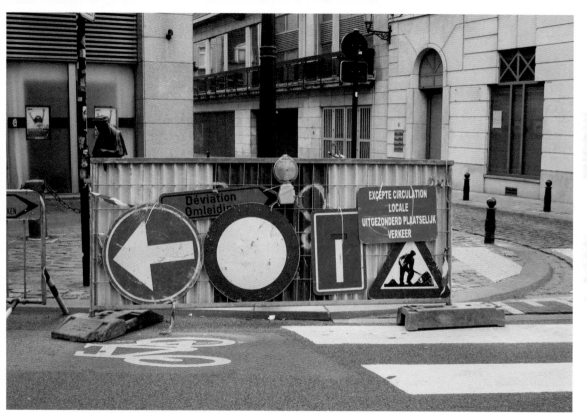

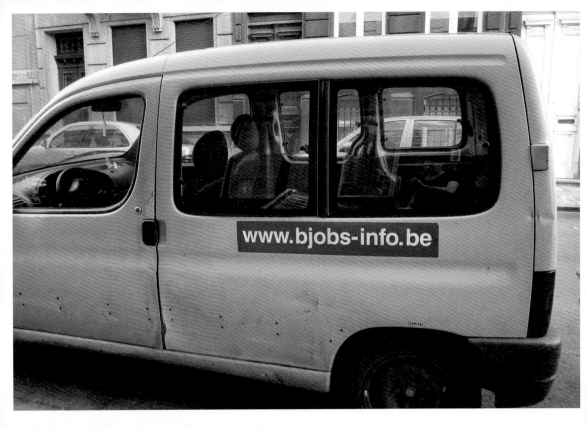

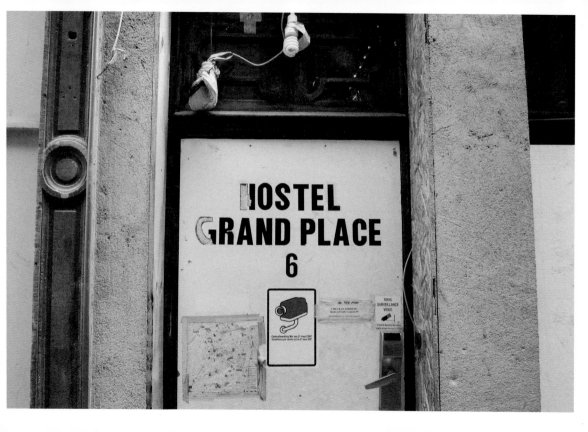

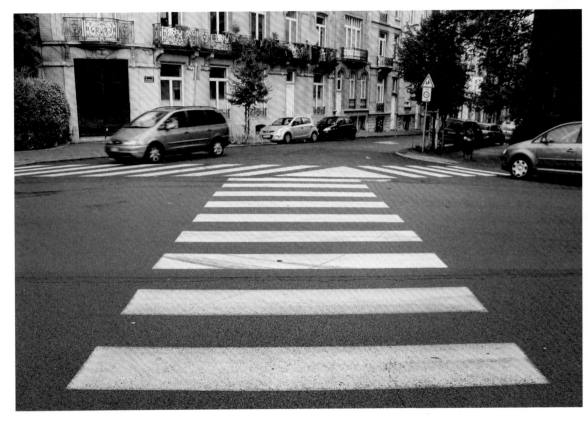

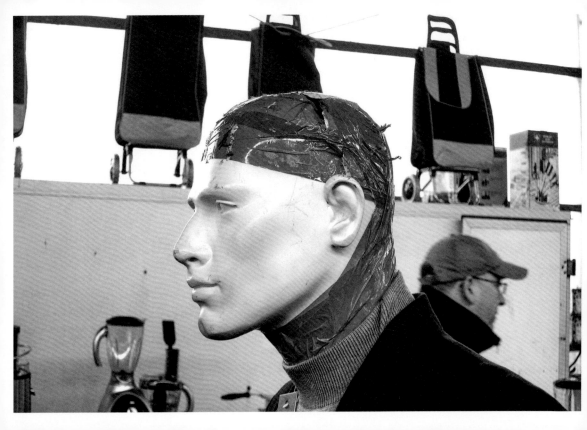

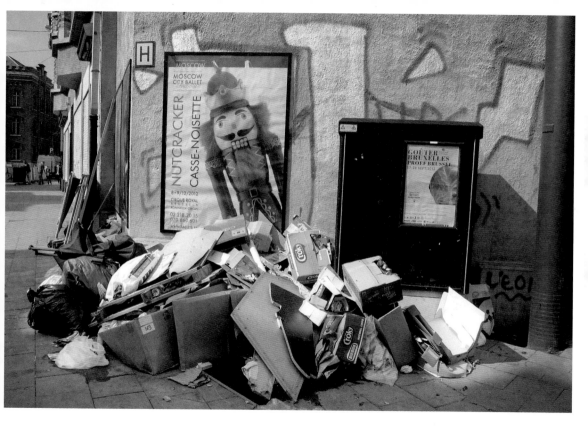

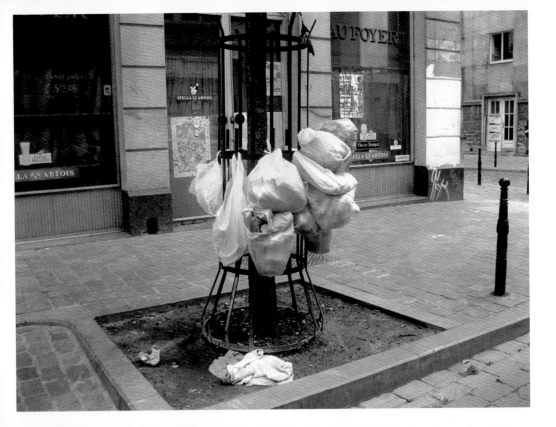

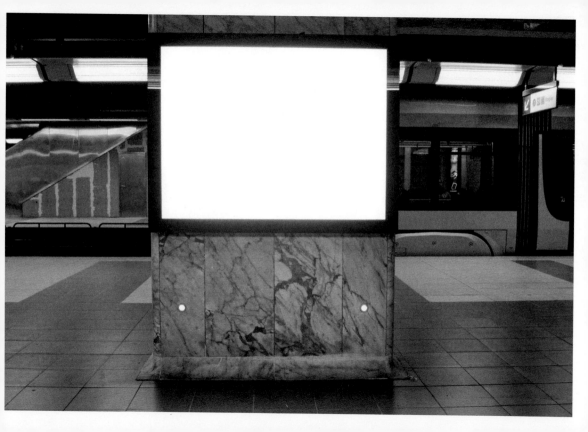

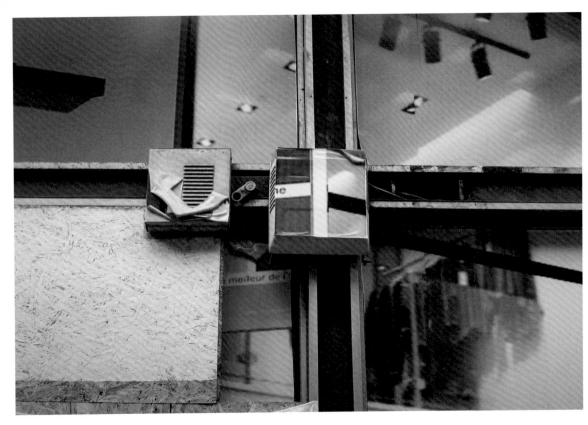

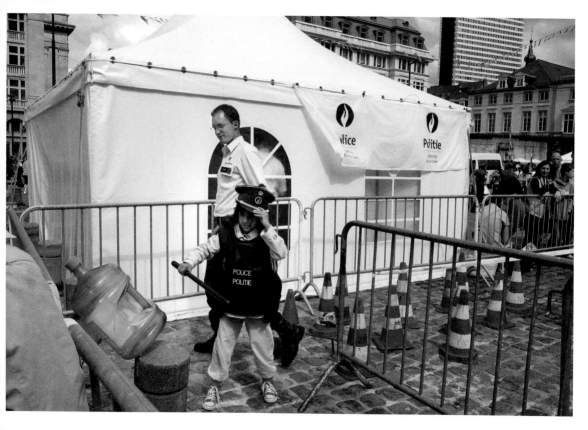

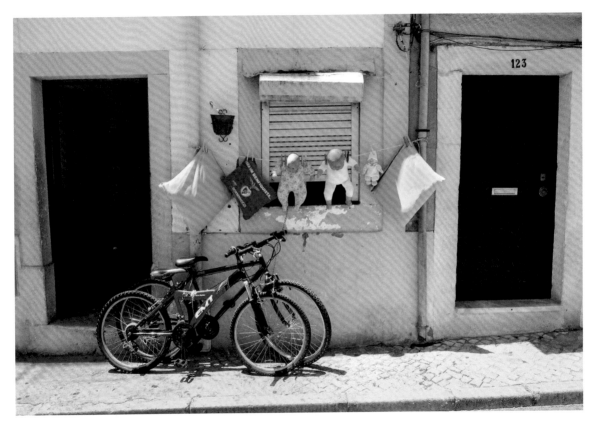

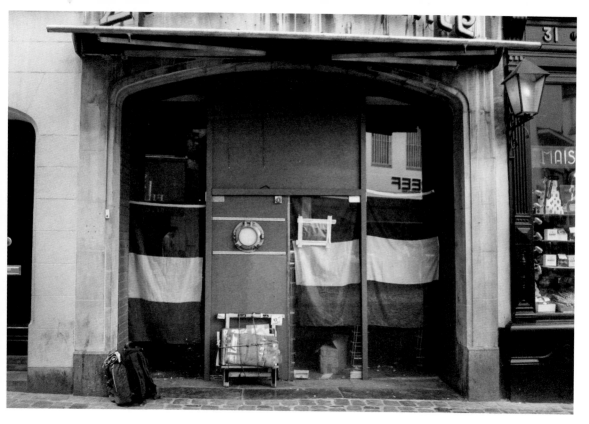

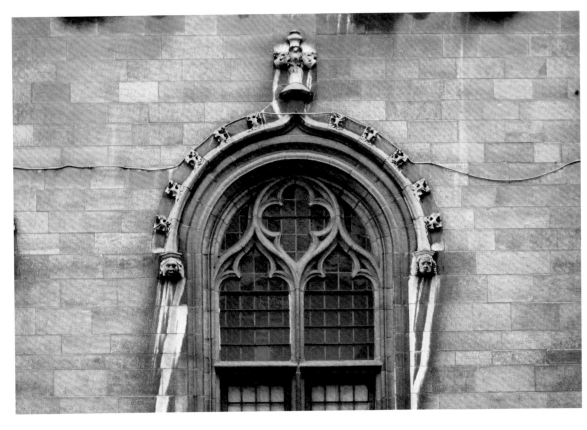

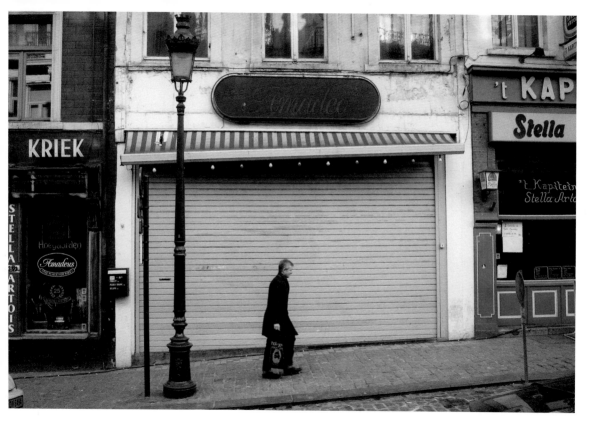

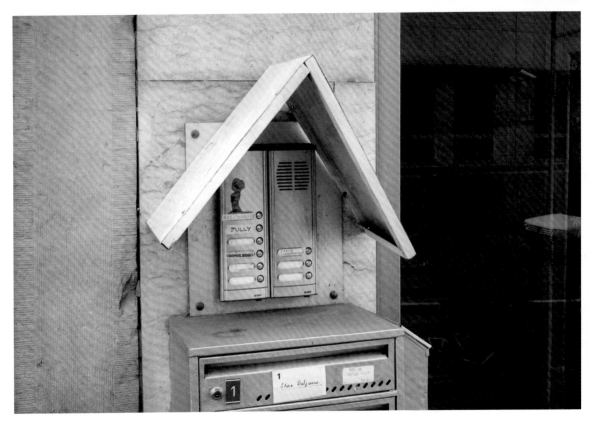

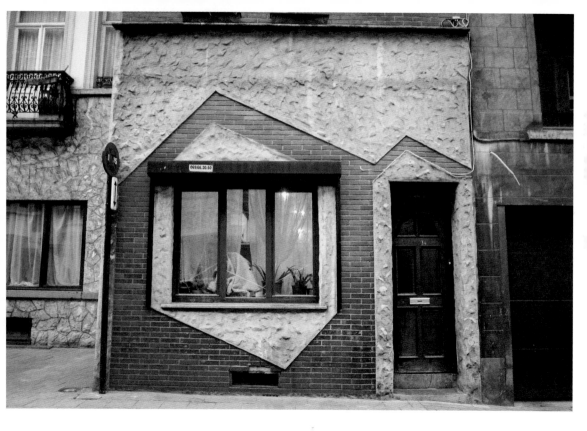

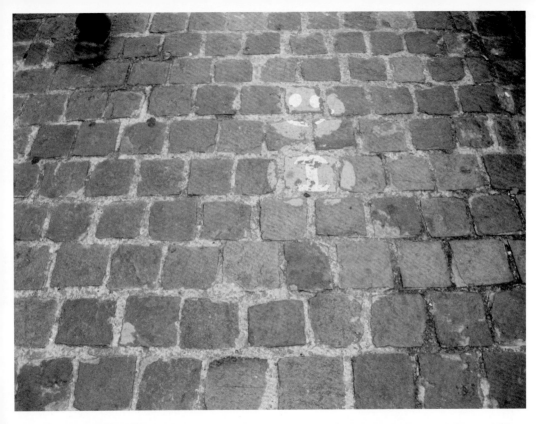

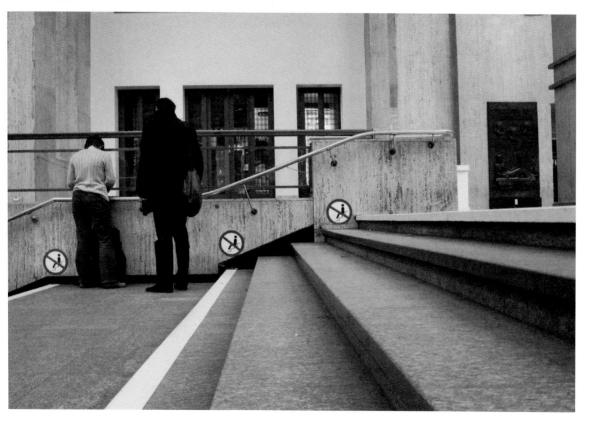

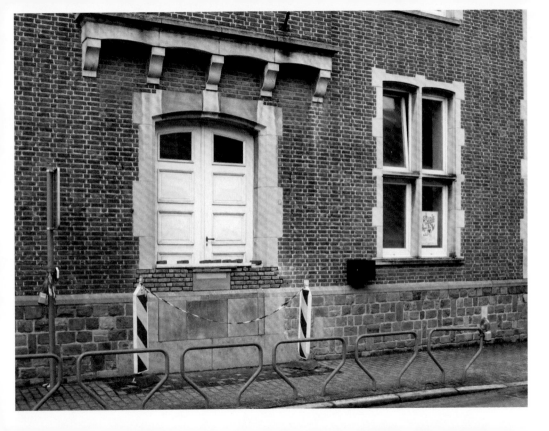

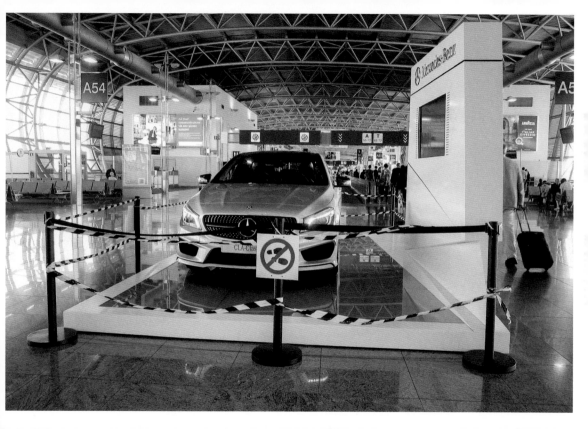

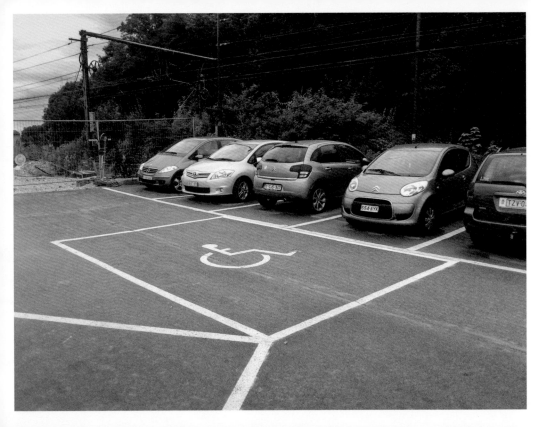

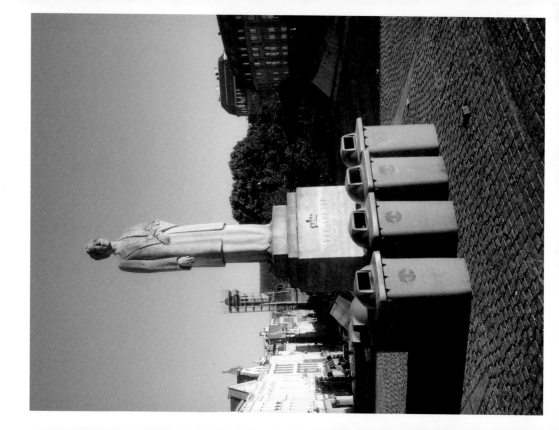

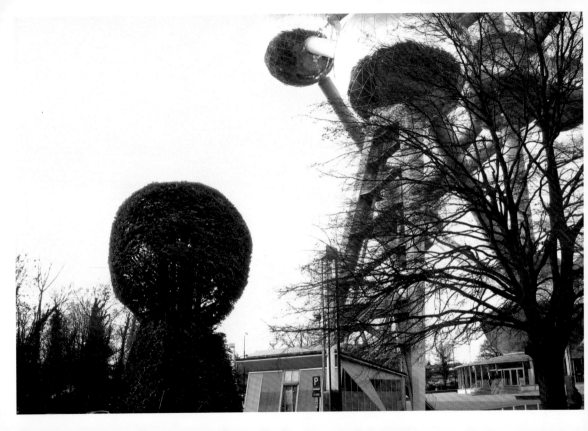

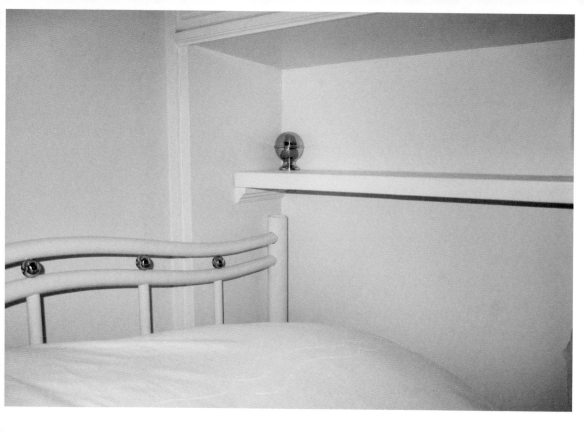

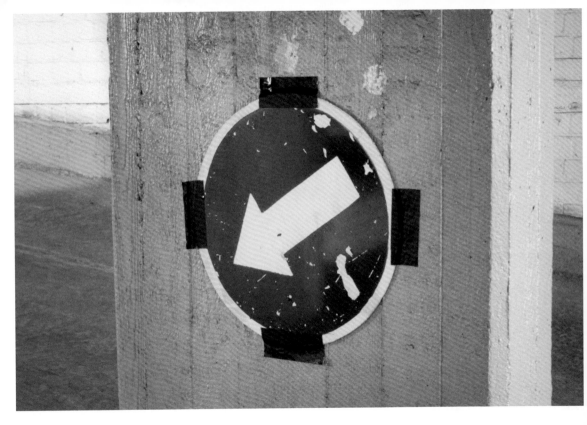

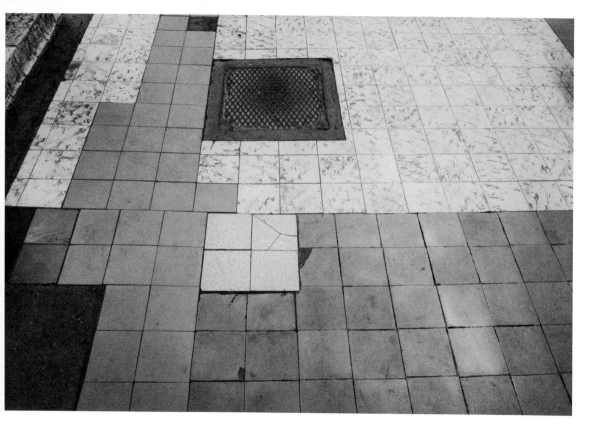

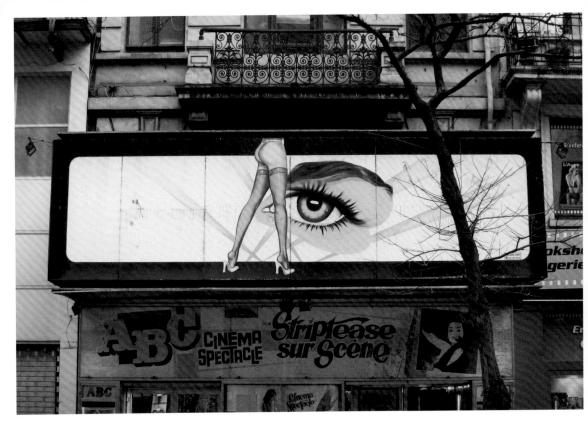

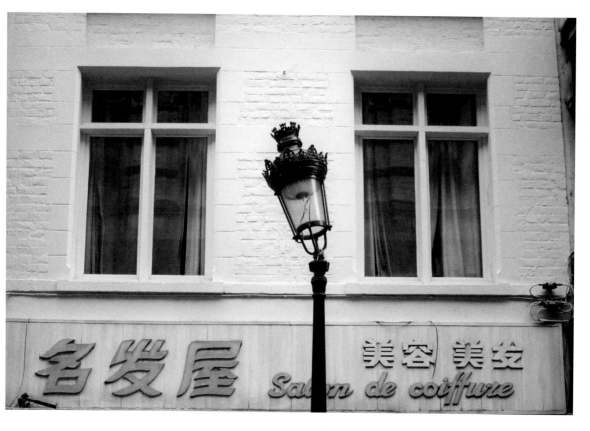

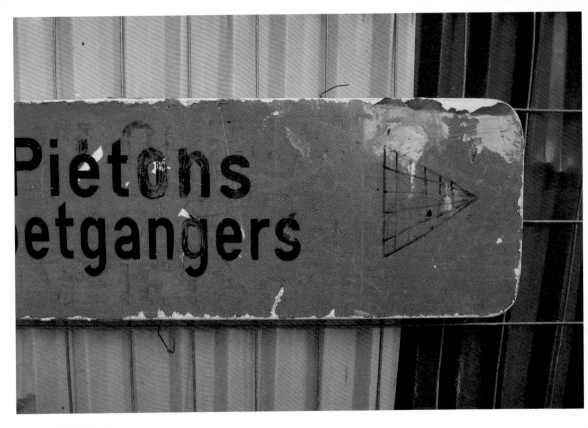

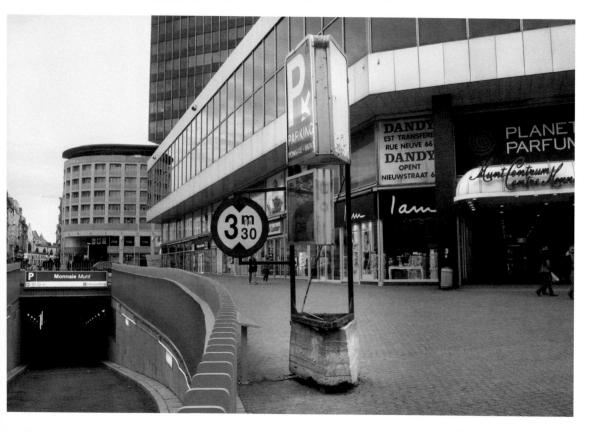

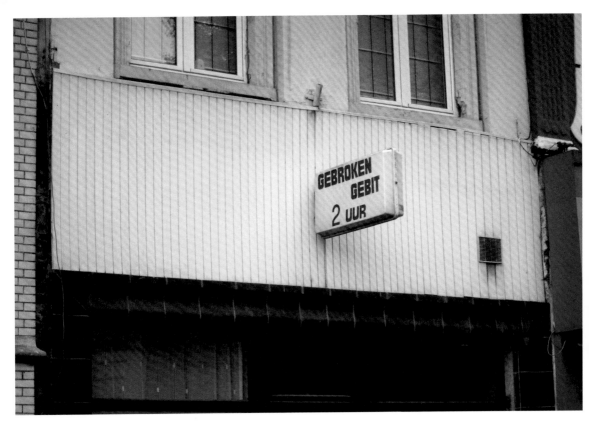

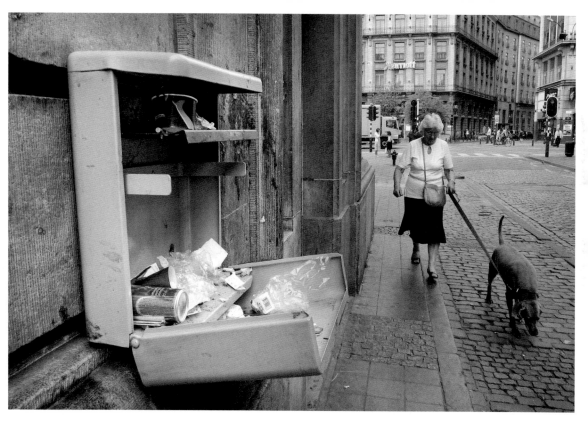

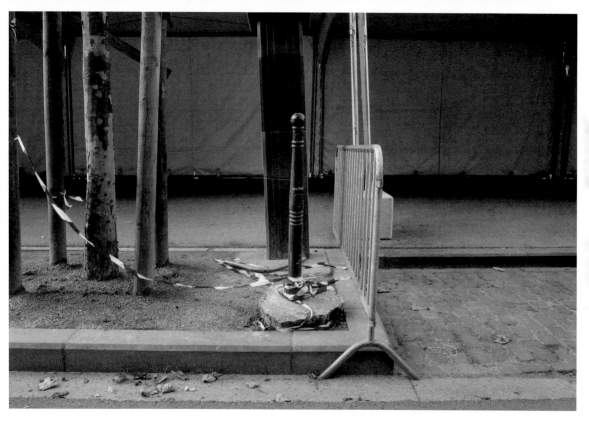

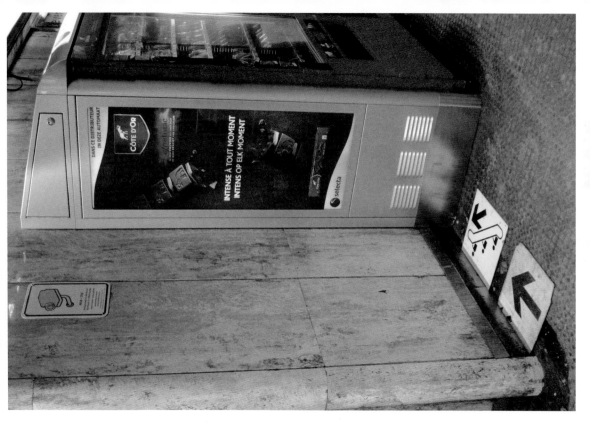

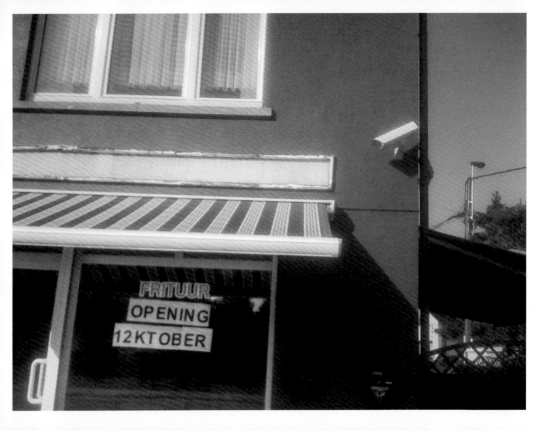

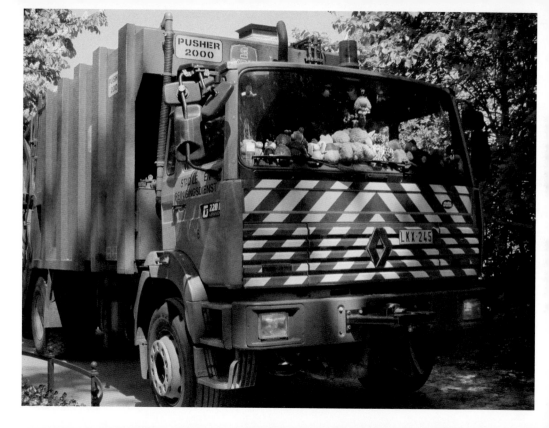

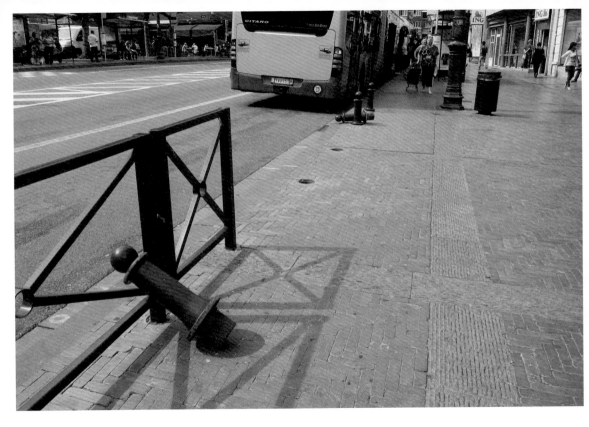

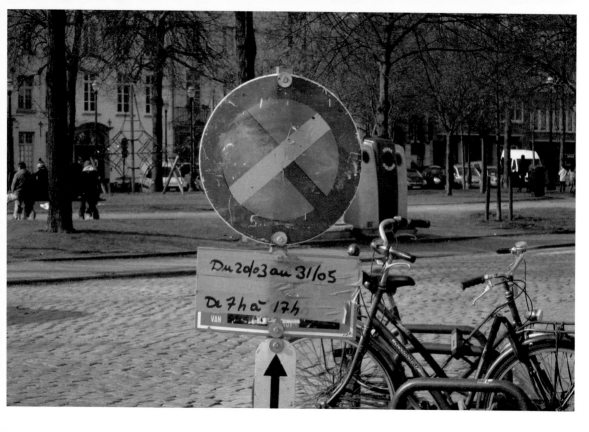

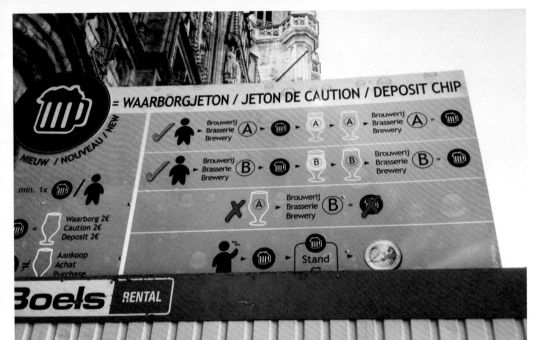

= WAARBORGJETON / JETON DE CAUTION / DEPOSIT CHIP

NIEUW / NOUVEAU / NEW

min. 1x

Waarborg 2€
Caution 2€
Deposit 2€

Aankoop
Achat
Purchase

Brouwerij
Brasserie
Brewery A → → A → A → Brouwerij
Brasserie
Brewery A =

Brouwerij
Brasserie
Brewery B → → B → B → Brouwerij
Brasserie
Brewery B =

A → Brouwerij
Brasserie
Brewery B =

Stand → 2€

Boels RENTAL

Sluiting kassa - Fermeture caisse - Closing pay desk
19:00

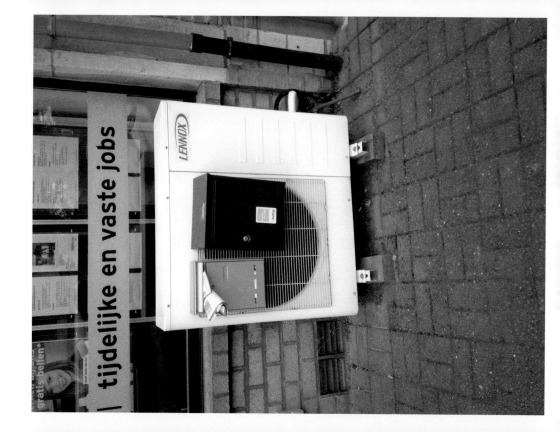

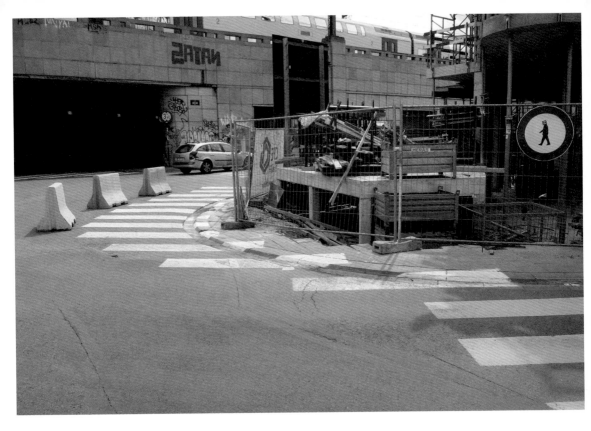

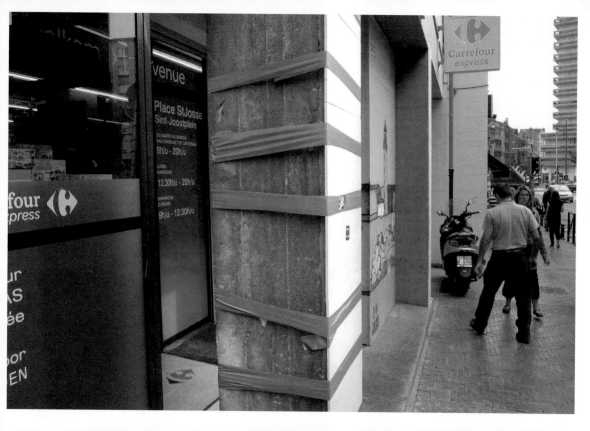

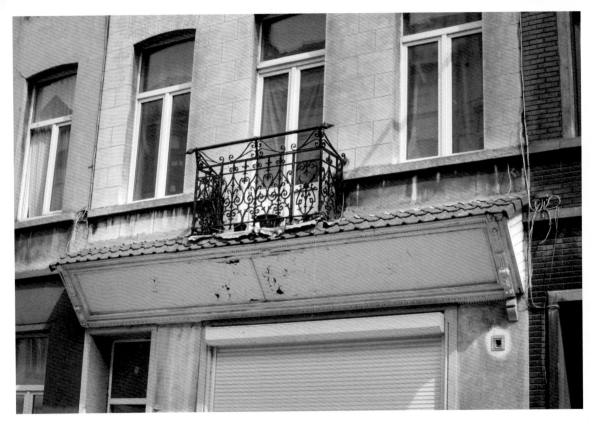

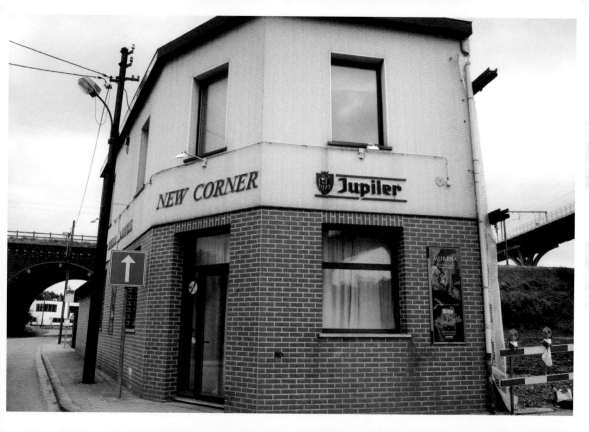

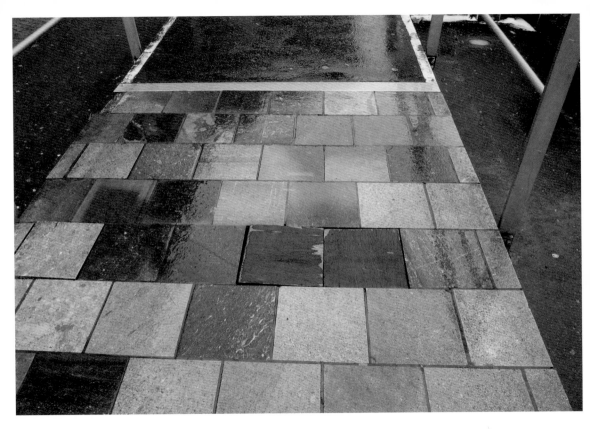

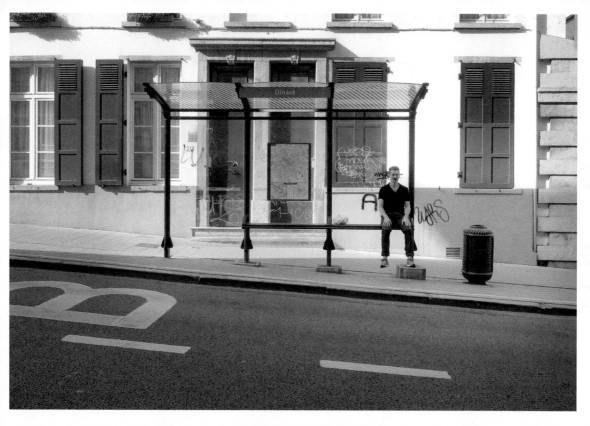

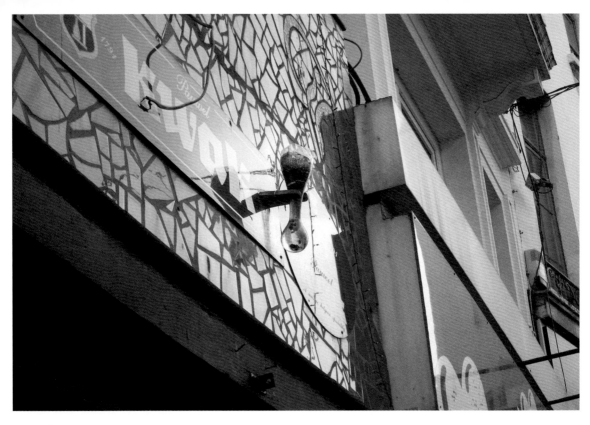

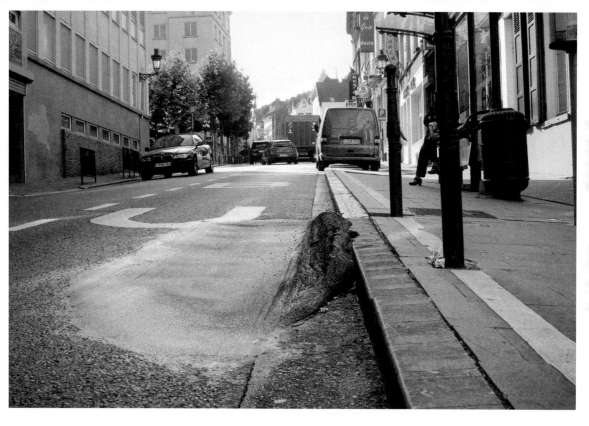

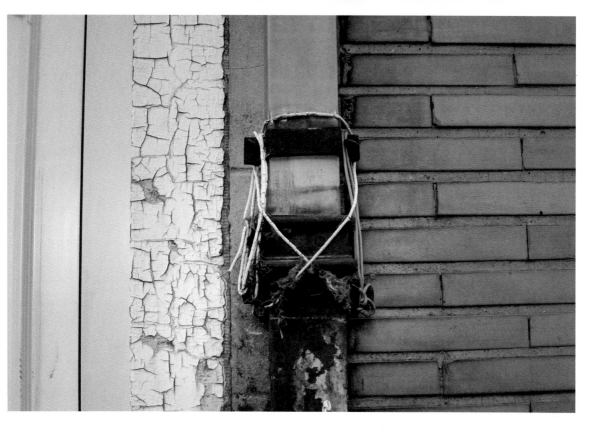

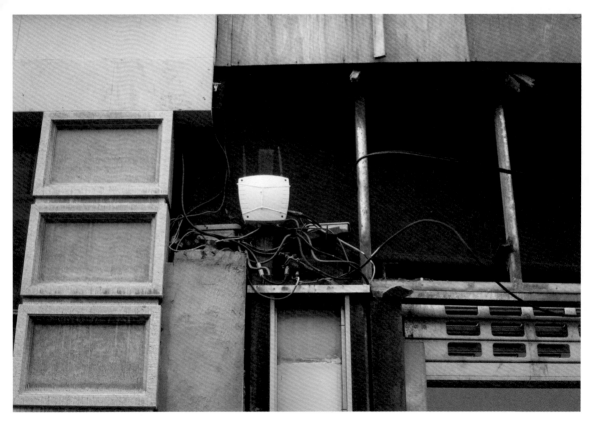

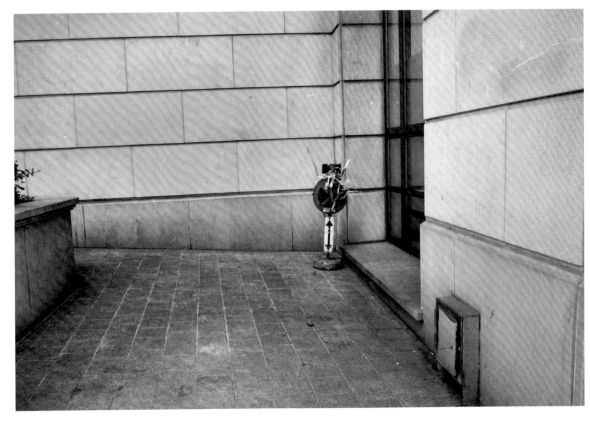

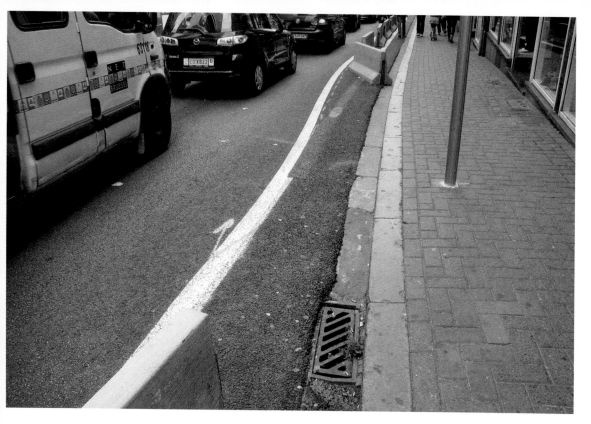

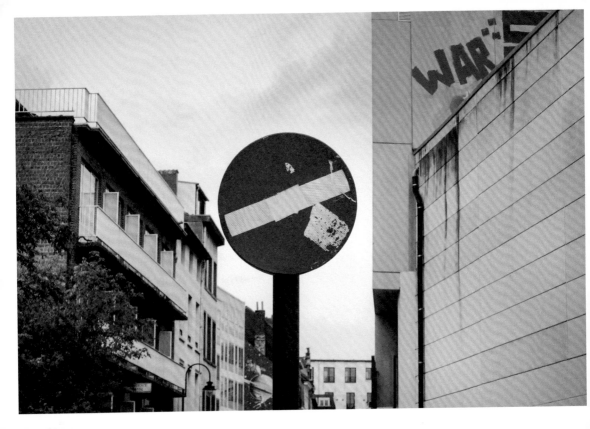

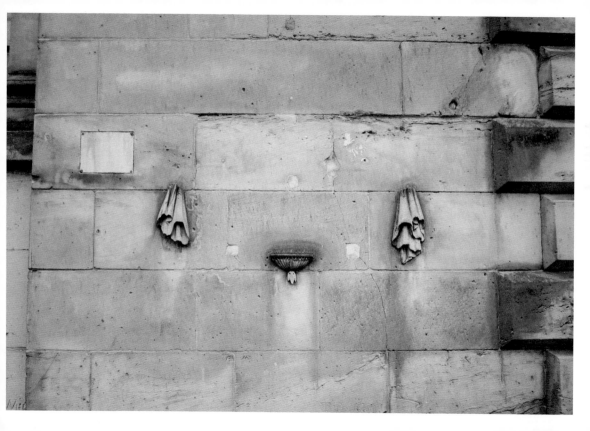

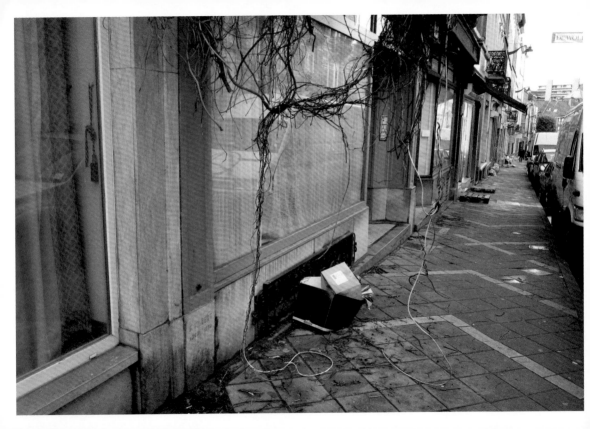

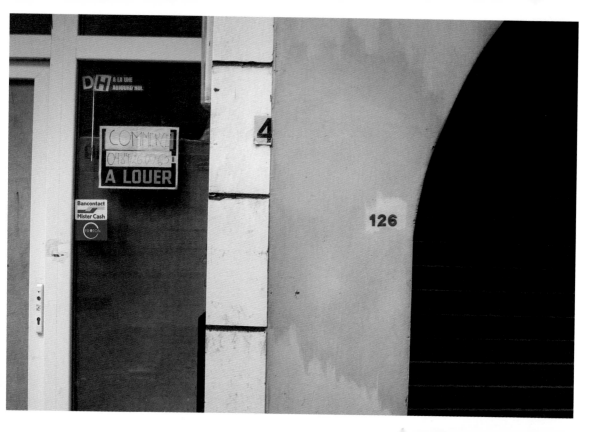

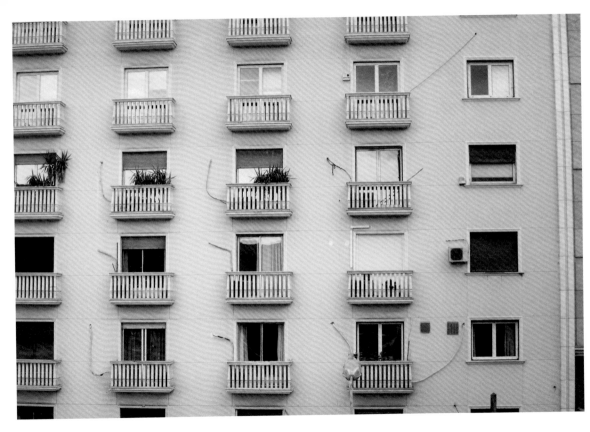

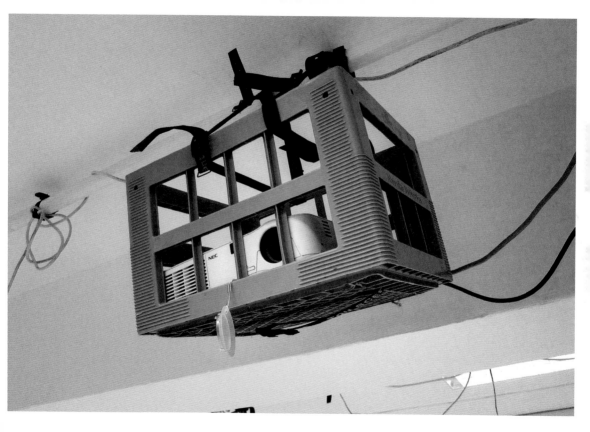

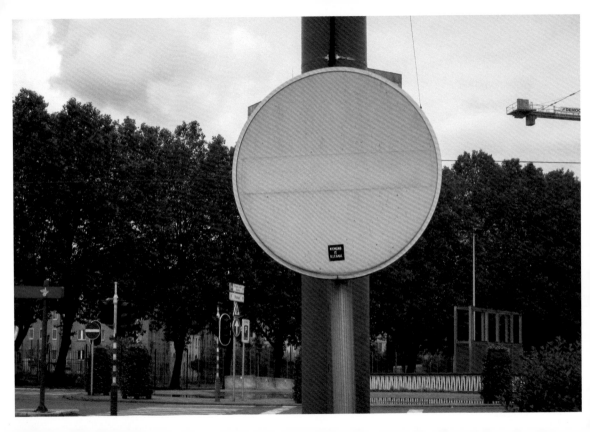

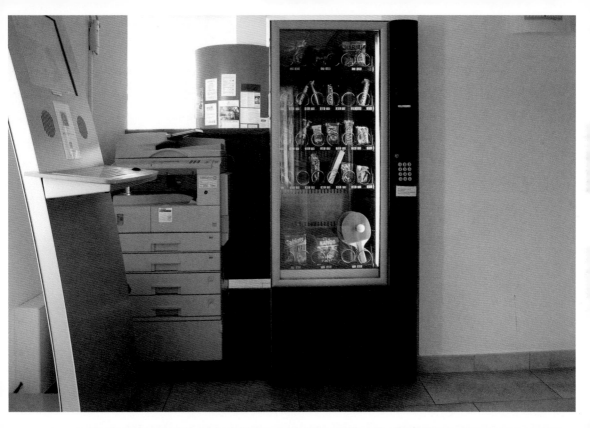

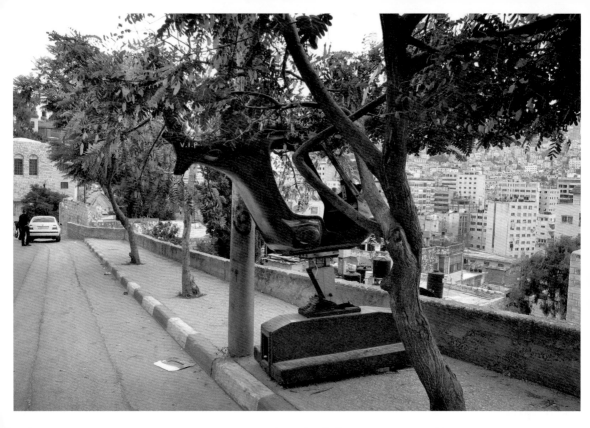

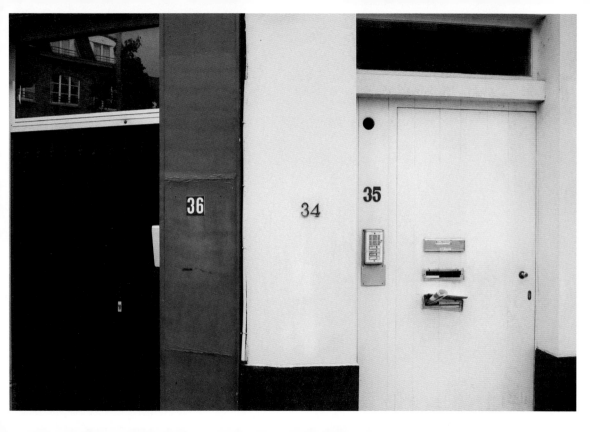

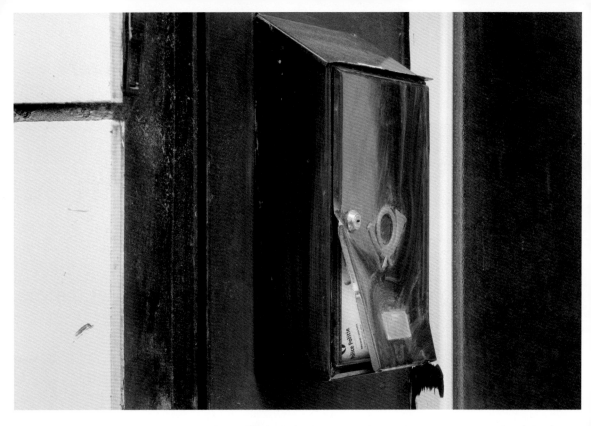

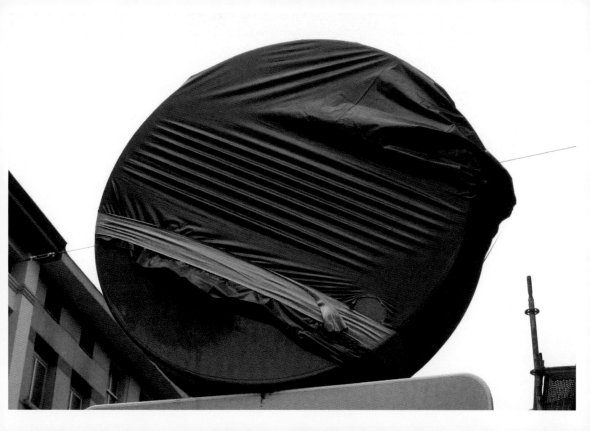

All photos by David Helbich, except:

Please send your own pictures to
contact@belgian-solutions.be

With thanks to all contributors to the offline-
archive and to the social media communities
of this project.

PUBLISHED BY

Luster
lusterpublishing.com
@lusterbooks

PHOTOGRAPHY

David Helbich
belgian-solutions.be
davidhelbich.be
@belgiansolutions

GRAPHIC DESIGN

Atelier Sven Beirnaert, Antwerp
svenbeirnaert.be

LITHOGRAPHY

Steven Decroos

PRINTED IN

Belgium

EIGHTH REPRINT – SEPTEMBER 2023

©2015 Luster & David Helbich for this edition

ISBN 9789460581571
NUR 653
D/2015/12.005/20

Belgian solutions - Volume 1 gathers over 301 images of witty, absurd, and at times hilarious hands-on solutions for our everyday environment. The project started in 2006 as an ongoing series of photos by Brussels-based artist and composer David Helbich. As soon as Helbich started posting his pictures under the title *Belgian solutions* on social network platforms in 2008, the concept went viral. The project grew rapidly with thousands of contributions posted by *Belgian solution* spotters from around the globe. Since then Helbich has published three books (Vol. 1, Vol. 2 and Vol. 3), a series of postcards and several large-print exhibitions under this title.